漫畫 分鏡 教室

日本資深漫畫家

教你如何讓作品更加令人著迷！

深谷陽／東京ネームタンク 著　蕭辰倢 譯

超出格了……

劃分格子

這是一本漫畫「分格構圖」的入門書籍。我在此處刻意用「構圖」兩字。一般所說的「分格」如同字面，指的是「劃分格子」。就如左圖的狀態這般。

本書所說的「分格」一詞，不只必須劃分格子，還包含著「各格該以何種構圖、畫入何種圖像」的意涵。

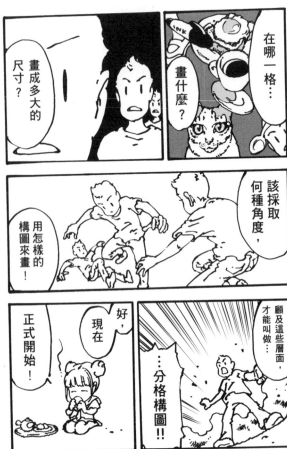

換句話說，請將本書視為「一頁一頁打造畫面」的漫畫入門書籍。

不限於漫畫，在所有娛樂作品當中，「趣味性」都是最重要的。

趣味性是什麼呢？

有趣與否，究竟取決於什麼地方？

角色、故事、主題……且讓我們先將這些項目統稱為「內容」。也可以說是「要畫什麼」。

所以說趣味性＝內容嗎？

我認為，內容只占了趣味性的「一半」。

另外一半則取決於「如何呈現」，也就是演出方式。

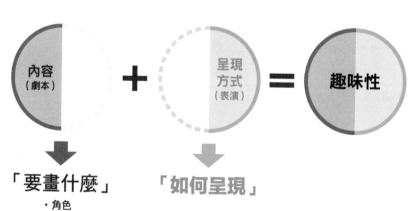

內容
（劇本）

＋

呈現
方式
（表演）

＝

趣味性

↓

「要畫什麼」

・角色
・主題
・故事
　︰

↓

「如何呈現」

「要畫什麼」，以及「如何呈現」這些內容，造就出了趣味性。

讓我們以電影為例，試著想一想。

劇本固然很重要，但無論劇本多麼有趣，卻也不是隨便哪一位演員來演、導演來拍，都能拍成有趣的電影。

演員必須講究容貌和演技，導演則須講究表達能力。

舉個更簡單的例子，好比「話術」。

同樣都是「昨天發生的事」，聽「擅長表達的人」述說，跟「拙於表達的人」相比，聽者所感受到的趣味性一定截然不同。

儘管「只是在講話」，之中卻必定包括諸如從何講起、按什麼順序敘述、省略什麼、強調哪些地方、用何種節奏、怎樣的音量……等「表演」內容。

「表演」就是這麼重要。而談起漫畫中的表演，不外乎就是「分格方式」。分格具有一種力量，足以使相同台詞、相同情節的意涵全盤改變。

6

舉個例子，將台詞像這樣單純畫在一個格子裡，就會成為稀鬆平常的日常會話。

若你想表達的也只是一幕「普通對話」場景，這樣處理並沒有錯。

但若如同下例，用一整頁的篇幅來畫，又會變得如何呢？

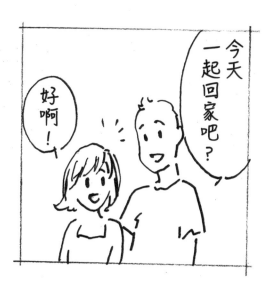

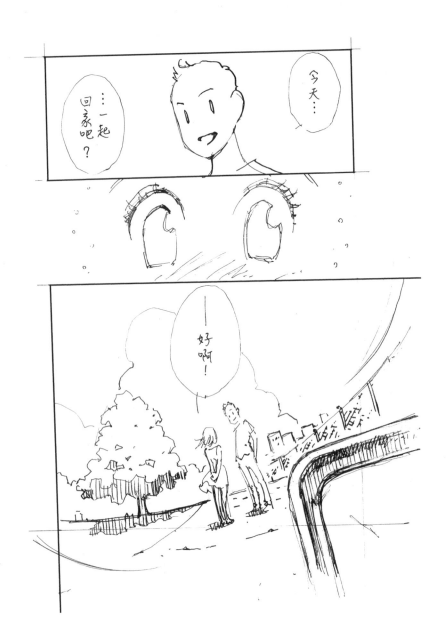

感覺完全不一樣了，對不對？

這一頁的分格，反映出了接下來本書即將說明的「取景」、「預示與反應」、「景深」等訣竅。

如此這般，透過「分格」的技巧，漫畫其實可以變得更好理解、更加有趣。

所謂「分格」入門書，是指「增添漫畫趣味手法」的入門書。

目前我在「東京NAME TANK」每個月都有開一堂「分格空間」的課程。

在該課程當中，我會請學生按照題目要求，畫出兩頁的分格漫畫，接著由我一邊說明「怎麼畫可以更好理解、更加有趣」，一邊當場予以修改。在本書之中，我們將會觀摩「分格空間」課程中按題目畫成的實際作品與改作範例，逐步掌握分格的訣竅。

我相信其中必定會有某些要點，能夠供你參考。那麼，「引人入勝、妙趣橫生，震撼心魂的漫畫分格教室」開始上課囉！

作者・深谷 陽

Contents

Part 4

試著畫漫畫～特別新創篇章～

用同一個劇本，畫出表現手法不同的兩篇漫畫

Part 1
分格的基礎

首先此章將會介紹「魅力分格」的技巧,期待各位都能謹記於心。
請打穩分格技術的基礎,在下一章的實踐篇中也會用到。

技巧① 劃分格子

歡迎來到麻煩又有趣的分格世界！

劃分格子沒有絕對的規矩，不過按照劃分的方式不同，傳達出的氣氛、讀者所感受到的趣味性，也會大相逕庭。

■ 該怎麼安排格子呢？

「說起來，我根本不知道該怎樣劃分格子。」

這是「會畫畫但不會畫漫畫」之人常有的困擾。

確實，漫畫中會搭配或長或短或斜的格子，我想初學者一定很難理解應該如何安排。

所以，就讓我們先從基礎的格子劃法談起吧。

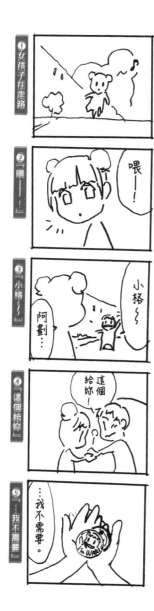

基本分格法

舉個例子，假設我們要用漫畫描述以下場景。

女孩走在路上，有人出聲叫喊：「喂——！」

回頭一看，原來是朋友阿劃在叫著：「小格～」

阿劃說「這個給妳」，遞來了某樣物品。

那是一個印了阿劃照片的徽章。小格輕聲表示：「……我不需要。」

先不考慮格子的大小和形狀，試著將這段文字從頭依序畫出，大概是這種感覺。

① 女孩子在走路

② 「喂——！」

③ 「小格～！」

④ 「這個給妳」

⑤ 「……我不需要」

保持每格的原始大小
放到同一頁裡

接著保持每一格的尺寸，試著放進同一頁裡頭。

儘管沒有特別規定，不過一般而言，每頁最適宜閱讀的格數通常約五到七格。若格數超過，後續最好安排至第二頁。

此外，雖然這也不是硬性規定，但若非動作場景等格子特別大的情形，一般場景通常會將一頁區分成三層。

試著將前頁直排的格子安排到一頁裡頭。縱使多了一格，不過現階段先這樣即可

接下來看著每一個格子，按照各格的功能，逐步決定格子的大小。此處所決定的格子尺寸如同左圖。

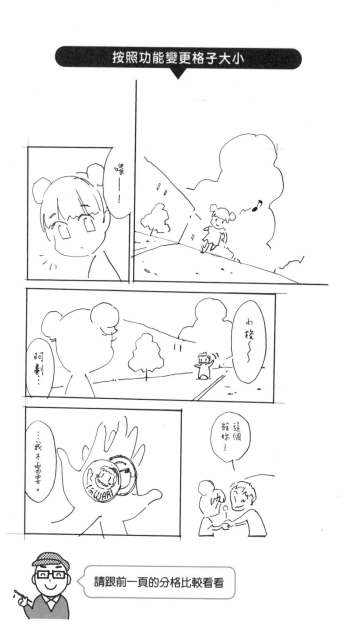

按照功能變更格子大小

請跟前一頁的分格比較看看

該怎麼決定格子的尺寸呢？

前面我們完成了一般的分格，但分格並沒有絕對的正確答案。依據想傳達的氣氛、想強調什麼，也就是「表演意圖」，最適用的分格方式也會不盡相同。此處所選擇的分格如同前頁，之中包含著下述的用意：

第一格，通常都會做得稍大。最初的格子旨在將讀者「帶入」情境中，抑或安排角色登場，也可能是呈現故事舞台的地點所在。由於資訊量較多，因此放大格子，表達起來也會更為方便。

第二格略小一些，透過特寫清楚呈現角色的臉孔。此處對話框是格外人物的台詞，所以將跨出格線的部分消去。

第三格，第二位角色登場。使用了整層橫向格，以揭示兩名角色的距離感和相對位置。

第四格很小，也沒有描繪背景的必要，因此直接拿掉框線來營造變化。

最後的第五格，運用剩餘的空間，透過手部特寫，確實呈現出前一格所拿到的物品。

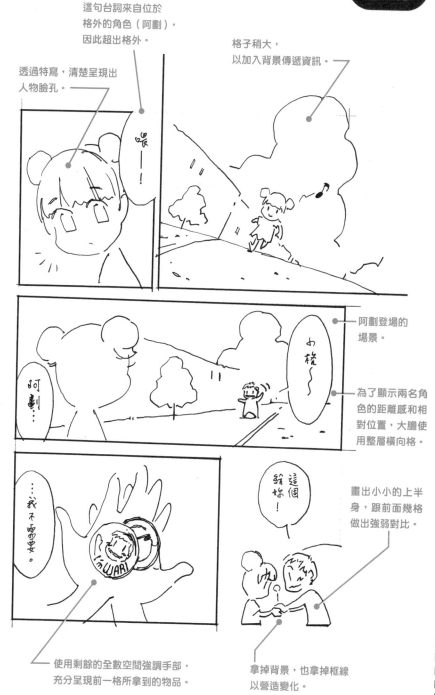

這句台詞來自位於格外的角色（阿劃），因此超出格外。

格子稍大，以加入背景傳遞資訊。

透過特寫，清楚呈現出人物臉孔。

阿劃登場的場景。

為了顯示兩名角色的距離感和相對位置，大膽使用整層橫向格。

畫出小小的上半身，跟前面幾格做出強弱對比。

使用剩餘的全數空間強調手部，充分呈現前一格所拿到的物品。

拿掉背景，也拿掉框線以營造變化。

將格子直向拉出兩層高度。跟前頁的三層結構相比，印象迥然不同。

儘管格數相同，氣氛卻迥異的例子

將格子橫向拉長，觀看該格的時間會比較久。將格子縱向拉長，則會產生氣勢。

此處試著切成兩層。相較於先前氣氛較顯平穩的分格，此處分格的圖面較大，會更有震撼力

斜切格子

什麼時候需要斜切格？

這其實端看個人喜好，甚至也有漫畫家完全不使用斜格，只做垂直水平的分格，總之不是一種非用不可的技巧。

那麼，倘若刻意選擇斜切格，又是基於怎樣的理由、會產生何種效果呢？以下列舉幾種主要的可能性。

斜切的理由 ❶ 創造動作感、震撼感

圖1

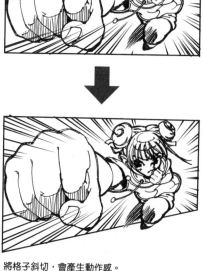

將格子斜切，會產生動作感。

圖2

空間很小。

將格子斜切，就能聚焦放大想呈現的臉蛋部分。

圖1和圖2的面積相同。

將相鄰的任一格變大，另一格當然就會縮小。但若兩格都不想縮小⋯⋯這種時候，只

要使用斜切的格子，就能將每一格中想特別突顯的部分放大呈現。

22

斜切的理由 3

增強格子之間的關聯性

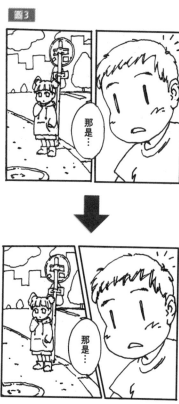

將格子斜切，兩格間的關聯性就會變強，經過的時間看起來也更短。

圖3的第一格畫人物，第二格則是該人物所看見的情景。與其垂直切分，斜切格子能使各格的關聯性顯得更強。格子和格子之間所經過的時間，看起來也會比較短暫。

以上介紹了斜切格子的三種理由。除此之外，相信仍可能有其他的理由。有時也會單純為了美觀而斜切。

出處：《TIGA CANTIK》© 深谷陽／HOME社

上方頁面引用自拙作《TIGA CANTIK》。
格子的尺寸和之中的圖畫，有著強弱差異。
第一至三格，分別是有著對白（台詞）與特寫的格子、特寫臉部與握手的格子、稍微拉遠鏡頭，
呈現所有成員全身的格子。我盡量避免連續使用相同的圖畫。
第四格是本頁最大的格子。第五格我想配上大大的發光眼睛，不過由於第四格也想畫大，因此選
擇將格子斜切。

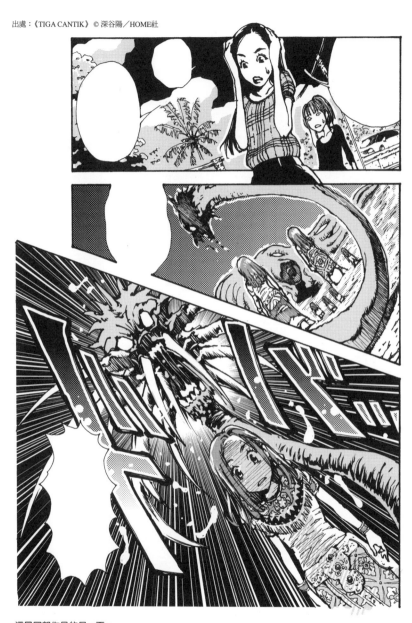

這是同部作品的另一頁。

第一格將前方人物畫出格外，營造存在感。

第二格為兼顧其他格而調成橫向長格，但終於此格所想畫入的內容都是直向長條狀，因此將格內空間傾斜使用。

第三格是本頁中最大的格子。

我用狀聲詞夾住圖畫，使圖畫和字元產生整體感。

技巧② 變動畫法

就算內容趣味橫生，

可倘若一連串圖畫都長得一樣，就會給人沉悶的印象。

讓我們試著探討「變動畫法」的技巧，讓漫畫從一開始就充滿樂趣。

■ 「臉部漫畫」的陷阱

請看下一頁的範例。這就是新人漫畫家常被編輯指出「變成臉部漫畫了」、「全都在畫上半身喔」的情形。

如此這般，在連續對話的場景中，如果不加思索地作畫，就容易只跑出一連串的人物臉部及對話框。

想避免滋生無趣感，又該怎樣處理才好呢？在第二十八頁的範例中，我將嘗試盡可能使用變動畫法，來呈現同一段對話。

儘管有傳達出內容，不過格子裡卻只有一連串的臉部。再多點強弱起伏會更好

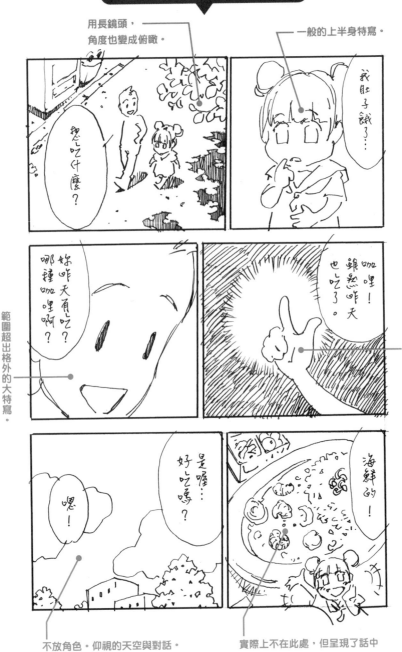

由於希望將重點聚焦於變動畫法上，因此我刻意保留格子的原始尺寸，只更改圖畫。

光是這樣處理，感覺就已大幅改變，脫離了臉部漫畫的狀態。

在開始細讀內容之前，大致看起來，是不是整個畫面呈現也更加豐富了呢？

一 某格該畫什麼

以下這點並不限於本技巧——其實並不需要從剛開始分格的時候，就找出完美的畫法變化。首先想到什麼就先畫出來看看，倘若不斷出現類似的構圖，再來思考「這一格能否用其他方式呈現」就可以了。

改變所畫的物體、改變觀看的角度、改變大小、改變效果……變動畫法的手法五花八門

技巧 ③ 角度

諸如運動賽事直播的經典場面等，你是否曾經想過：「剛剛那個景象，好希望能從我這邊的角度再看一次！」

若是自己所畫的漫畫，角度便可以隨心所欲調整。

用你認為最帥氣的角度來畫，讓讀者們坐在第一排觀賞吧。

相同場景，角度一變就能如此不同

讓我們來試著改變同一張圖畫的呈現角度＝視角。

改變繪畫角度，除了可以達成前篇的「變動畫法」，在表演效果上也極有助益。

最適當的角度，會根據想如何呈現該格而有差異。舉個例子，請看左圖。這一格畫著某人坐在咖啡店裡的平凡情景，相信光看便可以理解，角度衍生出了天差地別的表演效果。

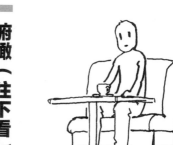

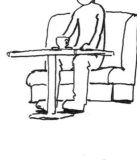

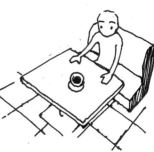

俯瞰（往下看）與仰視（往上看）

「俯瞰」是指從高處往下看。

我們常會說「俯瞰事物」，意指冷靜地通盤檢視。正如這個詞彙所指，「俯瞰」的構圖氣氛沉靜，可充分捕捉現場的情況。

若想正確傳達在何處有著什麼物品，或者角色們的相對位置和距離感，俯瞰構圖將有極佳效果。

相反地往上看的構圖，則稱為「仰視」。

「仰視」可以營造張力，適用於呈現大型物體的規模感、眼前敵人的強大、或是激發一般人的恐懼感。

仰視（往上看）

俯瞰（往下看）

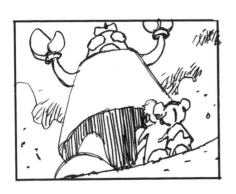

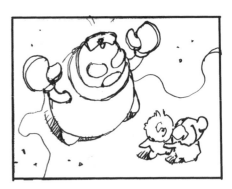

俯瞰容易掌握情況，仰視則能營造張力

各式各樣的角度運用

就算是相同的表情，只要角度改變，氣氛就會有所變化。在思考要畫何種表情時，建議也要思考該從何種角度描繪。

此外，透過改變角度，也能將位於不同高度的物體同時放進畫面裡。

俯瞰的
角度

仰視的
角度

男性的臉部
原本無法
進入畫面……

改變角度後
就能放進格內

作畫時要留心呈現距離差異

畫技進步需要時間，但若能在畫面中製造景深，就能輕輕鬆鬆讓作品看起來更厲害。

具體而言，作畫時只要留意區分近景、中景、遠景，畫面就會變立體，增強內容的說服力。

如同圖1，這是角色後方有背景的一般構圖；而若如同圖2，在角色前方加上物體當成近景，景深便會瞬間出現。

有了景深，畫面就會產生張力，就算是面積相同的格子，感覺起來也會更加廣闊。

運用景深技巧，讓可用畫面變得更大更廣吧！

角色後方有著背景的一般構圖。

加入近景

在角色前方加入物體，打造出景深。

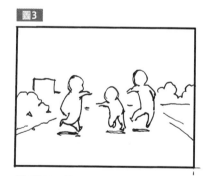

常見構圖，感覺像從遠處眺望。

接著，再來看看另一個加上近景的例子。

圖3這一格以長鏡頭描繪人物。這樣也不算有錯，不過若所有東西都是遠景，感覺就像從遠處觀看著這個故事。

若在之中加入近景，又會變得如何呢？

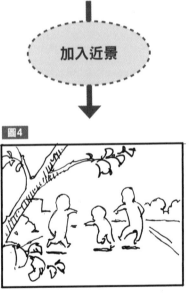

圖3

常見構圖，感覺像從遠處眺望。

加入近景

圖4

有景深後，產生了臨場感。

透過景深，可用距離無限大

相信在某些情況下，圖3那般從遠處眺望的感覺，可能會更符合表演意圖。

當然，並不是所有時候都需要臨場感和張力。

儘管角色跟讀者的距離並未改變，感覺卻像是近距離觀看這個世界。

加入近景之後，就會變成如圖4這般。景深出現後，臨場感也隨之產生。

效。

景深不僅可用於野外等遼闊場所，拿來呈現房間一隅、桌面上等有限空間時也同樣有

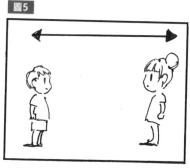

圖5

格子尺寸限制了兩位人物之間的最遠距離。

運用景深呈現

圖6

透過景深來呈現，兩人間的距離就能無限延伸。

若有兩位角色面對面，按照圖5的構圖，角色的距離就會受限於頁面寬度。

不過若像圖6一般運用景深，可使用的距離則幾近於無限。

在具有紙幅限制的漫畫格之中，這是呈現距離時的必要技巧。

在描繪複數物體之際，與其如圖7般等距排列，如圖8、圖9般變化出遠、中、近的距離，畫面就會更有深度。

尤其圖9的「ㄑ字形」配置，會使構圖更有統合感。這也是人們在Instagram等處常說的「上鏡」構圖。

ㄑ字形是構圖的基礎

配置物件時要有或遠或近的不同距離。

有去就要回，往上後就往下，從右邊出發就要於左邊承接，「ㄑ字形」＝三角形，是構圖的基礎。

圖7

等距離排列的構圖。

圖8

呈一直線變化出遠、中、近距離的構圖。

圖9

呈ㄑ字形變化出遠、中、近距離的構圖。

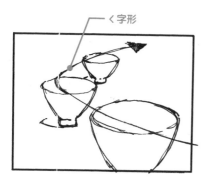 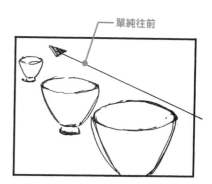

比起單純往前，「〈字形」景深的構圖更有統合感。

應用

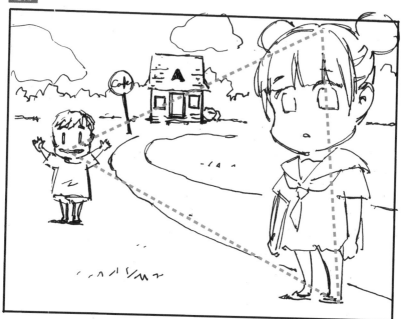

〈字形的構圖，使畫面產生了穩定感

■ 印象會因景框（框架）的大小而改變

舉例而言，若要如左圖般描繪「站著的角色」，依據A～E的框架來取景，帶給人的印象將會大幅改變。如同下述：

- 格框該選擇A、B、C、D、E的哪一種？
- 應該描繪什麼地方？
- 該特寫到什麼程度、需要用長距離嗎？

所謂取景，即是「框架的設定方式」。

將取景技巧放在心上，

想一想「該如何設定格子的外框」吧！

圖1

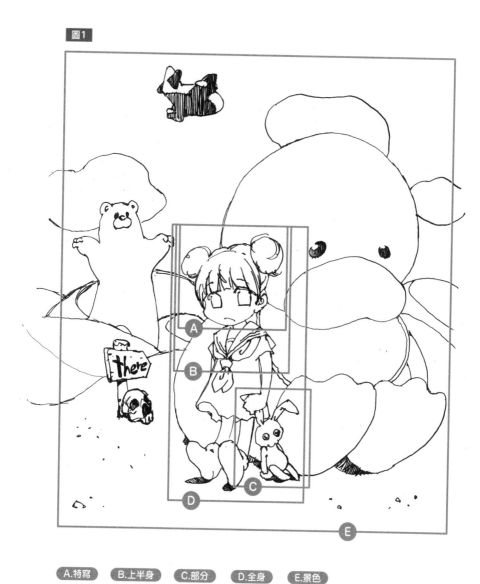

A.特寫　　B.上半身　　C.部分　　D.全身　　E.景色

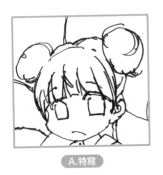

A.特寫

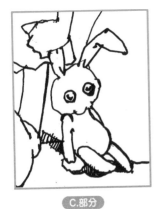

B.上半身

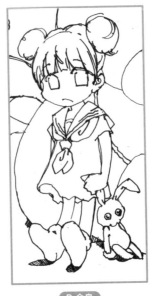

C.部分

D.全身

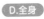

E.景色

思考以上幾點，就等於是在取景。

刻意將所有格子設定成相同尺寸，便更容易看出隨著擷取方式不同，給人的感覺也會完全不一樣。

42

此外，除框架的尺寸之外，有時也會根據角度來改變取景。

最適宜的取景方式會依情境而異

以下道理不限於此技巧——世上並不存在「這才是正解！」的取景方式。

「該格想呈現什麼、應該呈現什麼」，此外還有「希望這一格給人何種印象——想看起來很帥氣、看起來很穩健、看起來令人不太舒服……」按照所需的條件，適合採用的取景方式也會有所不同。

技巧⑥ 預示與反應

■ 不太會留意，實際上卻有重要功能的格子

在漫畫中有一種格子，閱讀時不太會注意到，實際上卻非常重要。

那也就是在說些什麼、做些什麼的前後格。

就算沒有這種格子，情境意義還是可以成立；不過此種格子的功用，卻能使情境變得明顯易懂、更加有趣。關鍵字是「預示與反應」。

假使前面篇幅提及的「表演」，都是指「在哪裡如何描繪什麼」，也就是每一格的空間性演示；那麼此處的「預示與反應」，可說就是「某格前後該配置何種格子」的時間性演示。

44

基本使用方式：「加在想呈現的關鍵格前後」

所謂預示，是指放在所想呈現的「關鍵格」前方，預告「有事即將發生」的格子。

比起突然來個關鍵格，預示格能給讀者時間做好心理準備，有突顯關鍵格的效果。

左側的圖1沒有預示格，圖2則試著加上了預示格。試著兩相比較，感覺如何呢？在關鍵格出現前，先加入握緊手部的格子，進而傳達出在表白「我喜歡你」之前，那份催生勇氣的心情。

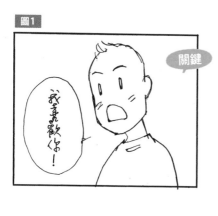

圖1

關鍵

我真喜歡你！

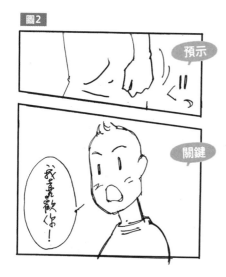

圖2

預示

關鍵

我真喜歡你！

圖3

圖4

子。

接著來談談反應的格子，反應格是指放在關鍵格之後，描繪對關鍵格產生何種反應的格

圖3未加反應格，圖4則是有反應格的分格範例。

與其不加反應格，馬上進入下一情境，配置反應格，關鍵格的震撼感就會更加強烈。

就算不在關鍵格前後，也能運用預示與反應

這裡所說的預示和反應，就算不放在關鍵格的前後，也能用來暗示該怎麼解讀某一

格，可有效幫助讀者理解該格的意義。

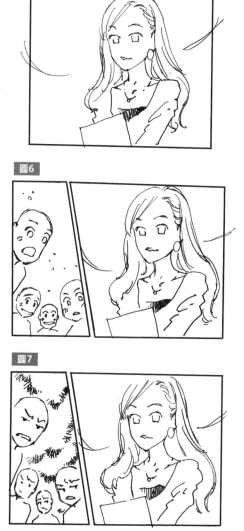

圖5

圖6

圖7

反應格內的態度，改變了女性給人的感覺。

例如圖5畫著女性的這一格，接續的「反應」不同，意義也會改變。在圖6和圖7之中，女性給人的印象完全相反。

你希望透過這一格表現她是「令眾人眼睛為之一亮的漂亮女性」，還是「做作的討厭女性」？

配置出現適當反應的「反應格」，就能影響讀者的觀感。

雖然有點羞恥，但我想在此引用我的出道連載作品《AKIO紀行 峇里島》（アキオ紀行バリ）裡的一個場景。這個場景是，「主角在旅程中遇見一位態度強硬的男子，拒絕對方的提議後，男子卻出乎意料地眼泛淚光，主角無奈之下只好答應」。

一開始我畫的分格是這樣的：

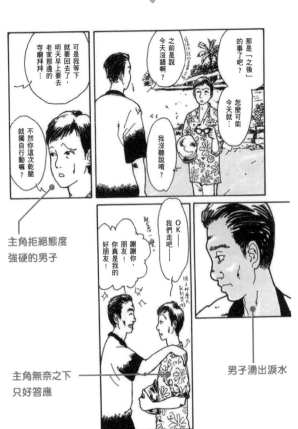

少了幾分味道的分格

那是「之後」的事了吧？

之前是說今天沒錯啊？

怎麼可能今天就…

我沒聽說哩？

可是我等下就要回去了，明天一早要去老家那邊的寺廟拜拜…

不然你這次乾脆就獨自行動嘛？

主角拒絕態度強硬的男子

OK──我們走吧──

謝謝你，朋友！你真是我的好朋友！

主角無奈之下只好答應

男子湧出淚水

出處：《AKIO紀行 峇里島》© 深谷 陽／講談社

48

在我提出這份分格後，我的責任編輯指明「少了一格」。各位發現了嗎？

正確答案如下：

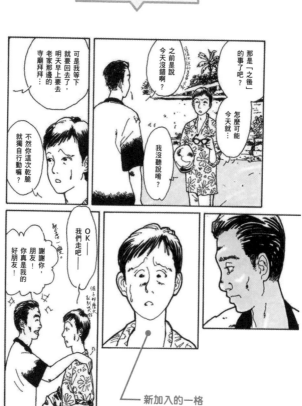

最後完成的分格

├── 新加入的一格

出處：《AKIO紀行 峇里島》 ⓒ 深谷 陽／講談社

正是如此。必須補上的，就是當主角看見男子噙著眼淚，心想「什麼啊……怎麼在哭啦」的那一格。

修正前

「男子眼泛淚光→於是答應」，雖然傳達出了這個事實，卻無法理解主角的心境。

修正後

Good!

看見男子哭泣，主角一臉不解，呈現出了是以何種心情答應。

出處：《AKIO紀行 峇里島》© 深谷 陽／講談社

我原本的想法是，「這格畫了『主角看見男子含淚表情』的主觀構圖，主角看見對方的神情後在想什麼，應該可想而知」。

然而，那卻是作畫者的主觀感受。若希望幫助讀者理解，還是要有「什麼啊……怎麼在哭啦」的這一格，才會比較好懂。

在這個情況中，「怎麼在哭啦」的這一格，就是對於哭臉格的反應，同時也是「說出OK」這一格的預示。

就像這樣，在角色付諸行動之前，必定會有讓他這麼做的想法和情感。

50

如果忘記這個部分，單純描寫講出什麼、做了什麼，就算可以明白發生了什麼事，也沒辦法讓讀者入戲。

這就是漫畫跟新聞畫面、電影等單一場景的差異所在。事態必須加上情感，才能真正變成「故事」。

預示

關鍵

反應

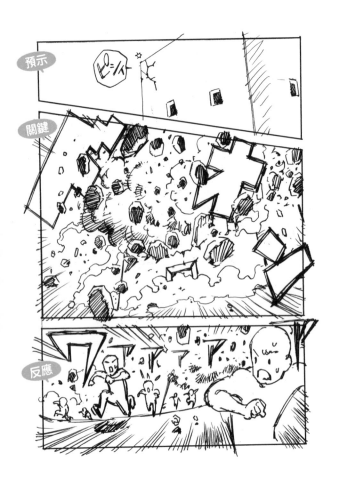

預示

關鍵

反應

於突發性的重大事件上使用預示和反應，效果同樣會很不錯。

當然，假如所有行動都一一加上預示和反應，可能會打壞故事的節奏，且會失去強弱起伏。在應該賦予意義的時刻和關鍵之處有效運用吧！

預示跟反應的格子，使得「大樓爆炸」感覺起來更加嚴重

Part 2
實踐改作課程

在這一章，我會根據前一章所介紹的技巧，來
修改「分格空間」課程中的學員作品。
讓我們透過實例，看看該如何將技巧活用於漫
畫之中吧！

何謂「分格空間」

在第二章中，我們將開始實際修改分格。本章所借用的原稿，都是在「分格空間」課程中，實際請學員作畫而得。

「分格空間」是我在東京NAME TANK（https://nametank.jp/）每月舉辦的課程，如同其名，課程內容特地著重於分鏡技巧。

課程名稱的「空間」一詞，源自於一間位於名古屋、很可能是全日本唯一可以畫漫畫的漫畫茶館「漫畫空間」。

從前我曾經擔任漫畫空間東京高圓寺分店的店長，開設了「分鏡草圖教室」。

在「漫畫空間」舉辦的分鏡草圖教室，成為了「分格空間」課程的命名緣由。

「分格空間」的課程主軸，在於一頁一頁地打造畫面（順帶一提，若想學習分鏡草圖的全面技巧、如何打造故事，東京NAME TANK的代表後藤隼平先生所主講之「讓你學會分鏡草圖」，是一門相當精彩的課程）。

「分格空間」的課程內容

分格空間的課程中包括「對話場景篇」和「動作場景篇」，各上四小時，以一班六人的小班制進行。

在課程的最開始，會如本書第一章那般，先簡單說明分格的訣竅，接著當場出題目，請學員在對開的兩頁分格中實踐所學。限時五十分鐘。接著，我會當場修改學員所完成的作品。

如同前面曾數度提過的，分格並沒有絕對的正確答案，但我會仔細聆聽作者想表達的意涵來批改作品，使其內容更加好懂。我也會逐格解說，為什麼如此改比較好。

有時也會碰到沒什麼問題的出色作品，此時我便會一具體讚揚，該作品的哪裡是根據何種理由，因而顯得特別出色。

在這門課程裡，可以實際體驗到即便內容相同，但只要「引入入勝的方式」有出入，仍會使閱讀感受天差地遠。這一章我會運用從分格空間課程中嚴選出的題目和作品，在該篇幅中列出簡單易懂的解說。

從下一頁起，我將開始實際講解作品。首先是對話場景篇的三道題目，接著則是動作場景篇的五道題目（在分格空間開課之際，對話場景篇稱為「初級課程」，動作場景篇則稱為「中級課程」）。

繪畫場景篇的題目是對話。學員會根據四句既定台詞的對話場景，自由打造分格。不可以使用題目以外的台詞。

動作場景篇沒有台詞，題目旨在呈現故事。

兩者都限時五十分鐘。情境和角色可自由選擇，若借用文字來說明情況就算違規（狀聲詞OK）。各道題目的出題頁面，會註明課程中實際的限制和規則，請務必試著一起製作分格。

關於本章所使用的分格作品

我所收錄的作品，有些修改較多，有些修改較少，作品的問題走向同樣形形色色。倘若某些修改之處，能夠解答各位平時所抱持的疑問，甚為所幸。

我刻意使用學員們在課堂中畫下的作品原貌，並未請他們重新畫得更加漂亮。學員們是在緊迫的時限下，一邊迷惘，一邊用鉛筆在紙上畫出了這些東西，因此或許有些難以辨識，不過我想這應會很有臨場感，能夠顯露出各自的氣氛和性格。

順帶一提，雖然大家可能會覺得這樣有些狡猾，我自己改正學生作品的部分，則以讀者的易讀性為優先，為本書做了些改變。內容基本上都跟課堂中在大家面前畫出來的一樣。

唯有一篇作品，我在經過重新檢討後更改了修正方向。

沒能在課堂現場做出最佳修改，我想對該作品的作者，以及參與該次課程的學員致上歉意。

儘管有點像是在找藉口，但我想這或許也能印證「分格空間沒有絕對的正確答案」這句話。那麼現在就請透過「分格空間」的作品，好好享受第二章的實踐篇吧！

襪子與鞋子

對話場景篇的題目，使用對開的兩頁來分格，呈現既定的四句台詞。

可允許按角色改變措辭，例如變更成孩子般的說話方式、男性口吻等，但請注意不能使用這四句以外的台詞喔。

- ☑ 對開，使用兩頁
- ☑ 限時五十分鐘
- ☑ 指定台詞
- ☑ 有狀聲詞

試題內容

A「你總是不穿襪子耶。」

B「穿襪子會讓我很不舒服。」

A「小心一點，可別感冒了。」

B「可以的話，我其實連鞋子都不想穿。」

分格規則

① 台詞有四句。

② 不可增減。

③ 自由設定情境與角色。

④ 可配合角色改變措辭方式。

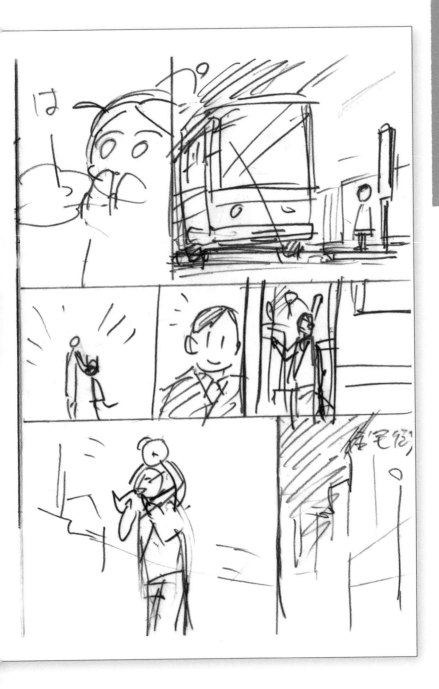

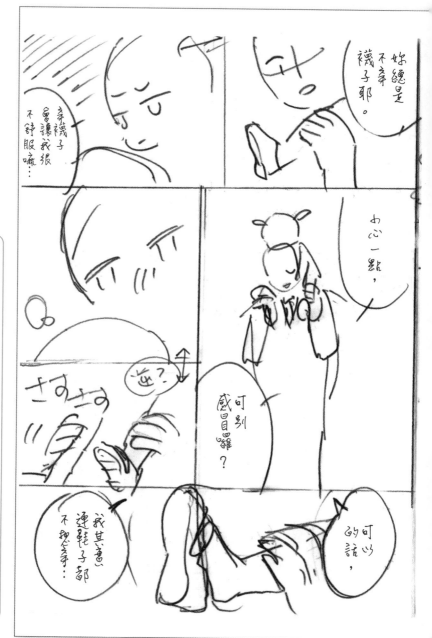

© えの

將女孩的可愛模樣放在此處，就會喪失「終於等到公車進站」的感覺（終於等到的時候，不會有閒功夫做出這種舉動）。若能對公車進站做出反應會更好。

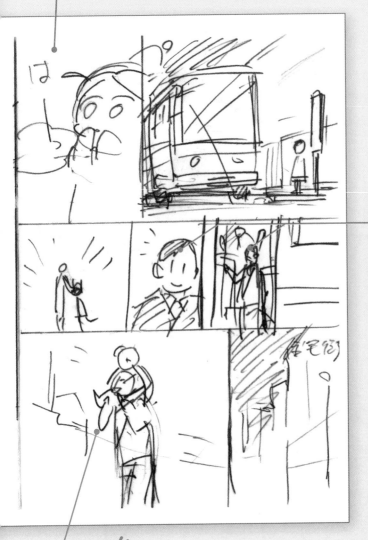

此處都是父親的單人鏡頭，難以體會女孩在此處等候的心情。

光是「小女孩和溫柔的父親」這個元素，就讓人備感溫暖，但表演方式若能再多下點工夫，人物的情感便會更好懂。哪些地方還能多加著墨，請見下頁

Good!

爸爸讓女孩坐到肩上，明確顯示出了父女關係。

一句句台詞接連說出，流瀉出了各自蘊含的情感。

Good!

第二格跟第四格的神情變化做得很棒。

若能在某處加入父親的特寫會更好。

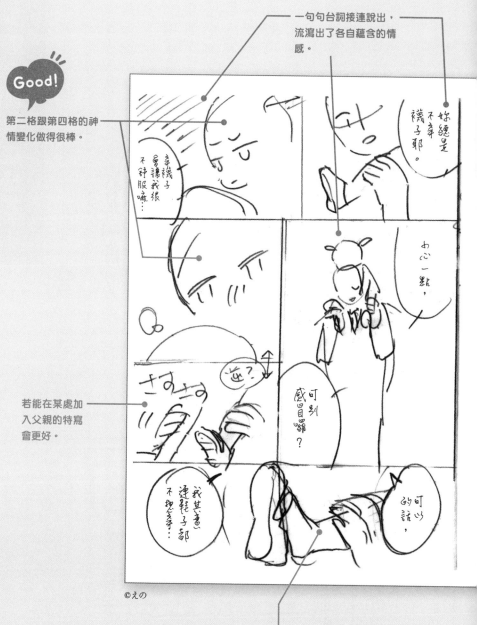

©えの

最後是身體部位的特寫。以變動畫法的角度而言儘管不錯，但考量到餘韻，或許還有其他的呈現方式。

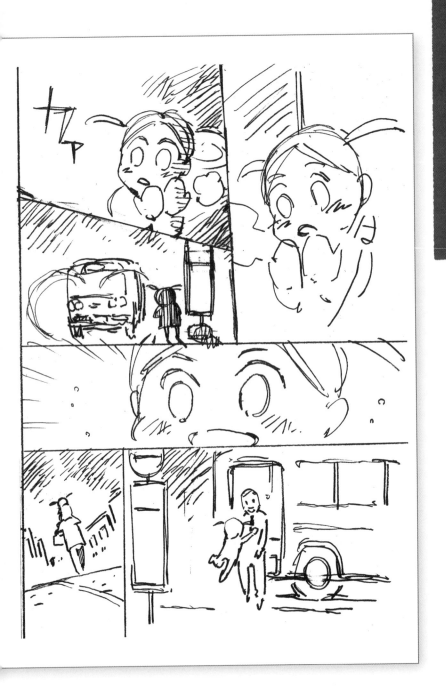

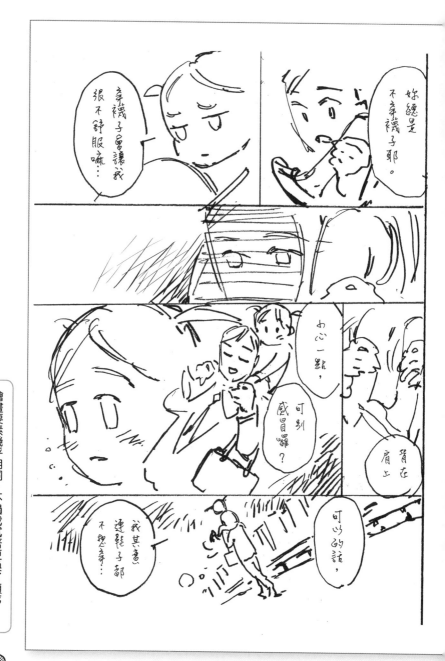

繪畫要素幾乎相同，不過我試著更換了順序。
情緒流動看起來是否更加通暢了呢？

公車的車燈。
這是下一格公車抵達的
預示。

把這個模樣放在最前頭,
先於公車進站。

Point

特寫喜悅的臉。那道視
線投向何方……?
(下一格「爸爸登場」
的預示)。

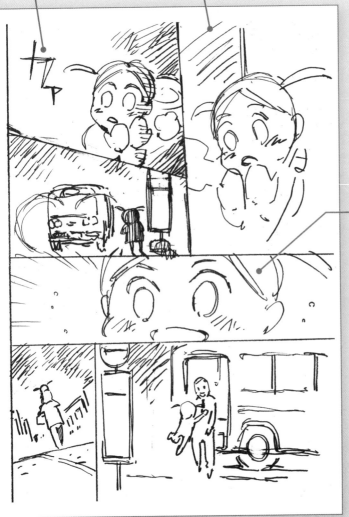

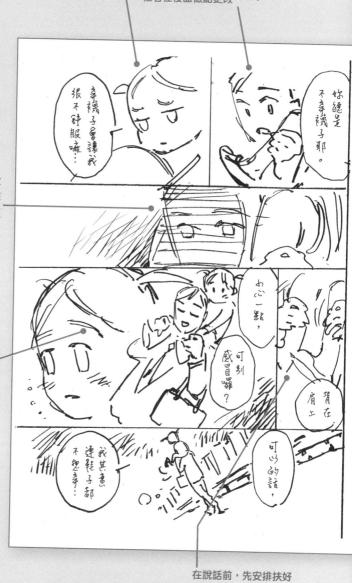

第一、二格都跟學員的作品一樣，但若在後面做點更改……。

Point

特寫爸爸沉思，當成對女孩發言的反應（藉此，第二格女孩的發言會給人更深的印象）。

雖然是相同事件，但隨著表現方式的呈現順序、停頓的配置方式改變，就能使感受有所不同。趣味性和感動度，都可以再設法安排得讓人更有共鳴喔！

在說話前，先安撫扶好女兒雙腿的動作。

爸爸說話，並特寫女兒聽見後的柔和神情。由於想加入爸爸的表情，若將此處分格，兩格都會變得太小。因此最後選擇疊放在同一格內處理。

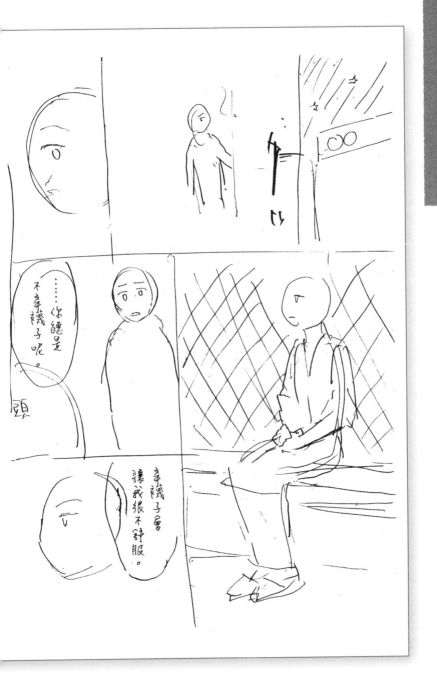

這是男性住院患者與女性護理師的故事。男性在頂樓沉思，女性輕輕為他披上外衣。作品表現出男性的悲傷，以及女性的溫柔

©ほしぶどう

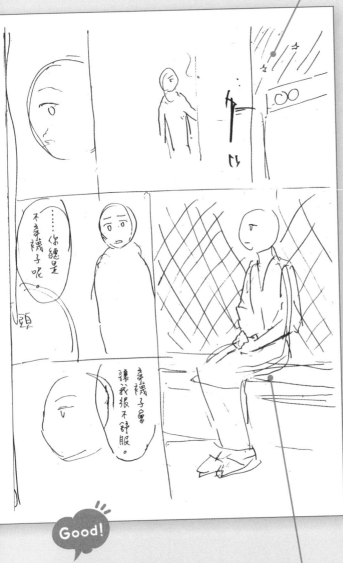

醫院外觀的鏡頭。
由地點切入是常見的手法，但第一格最好大一些，讀者才容易入戲。

……你總是不穿襪子呢。

頭

穿襪子會讓我很不舒服。

Good!

關鍵男性角色初次亮相的場景。
用大格子畫出了全身。
若是對開的讀物，大格子與其安排在「書溝」側，放在外側會更易於閱讀，甚至可以利用出血的範圍，來使可用畫面變得更大（畫出全身的模樣，也能展現出隨後即將談及的腳部）。

我比較注意的地方，在於開場用的第一格太小，且格子的尺寸變化稍嫌不足。

下一頁我的修正重點將會放在這裡

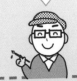

深谷老師的批改

切成兩層，再將每層切出兩格的「田字」分格。格子的尺寸稍嫌平均，建議在某處加入顯著的大格子。

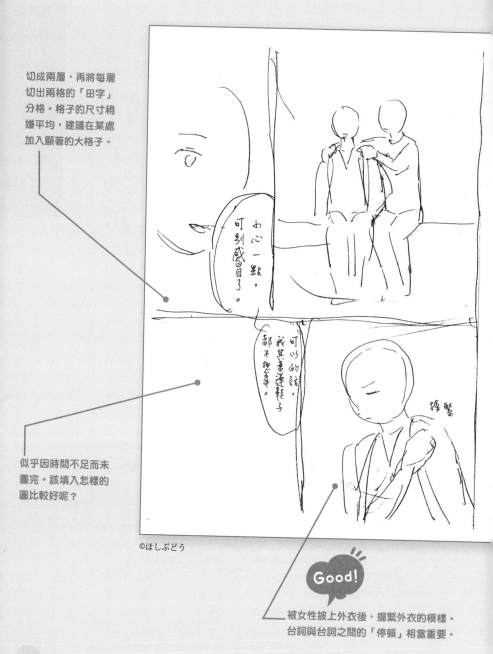

©ほしぶどう

似乎因時間不足而未畫完。該填入怎樣的圖比較好呢？

Good!

被女性披上外衣後，握緊外衣的模樣。台詞與台詞之間的「停頓」相當重要。

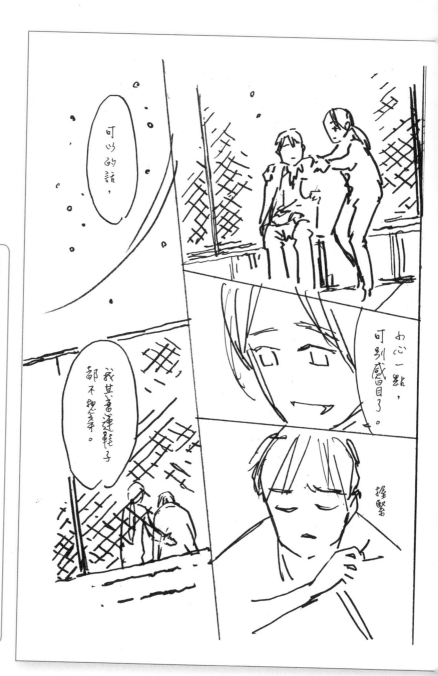

透過格子的尺寸變化，來創造戲劇感。在決定構圖時，我考量了表演效果。
下一頁將解說具體的修正處及目的

醫院的外觀。
使用整層橫向格,放大呈現。

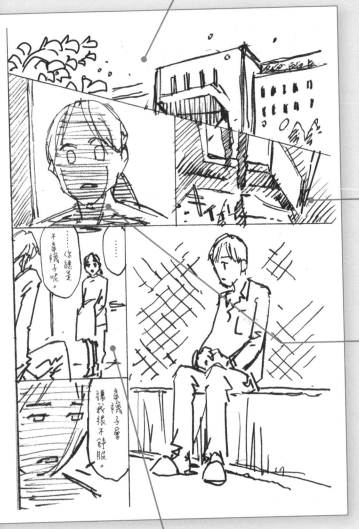

放大第一格後,此處變
得較小,因此只呈現腳
部構圖。
不露出臉部,也能增添
對後續發展的期待。

特寫。
跟第二格一樣採用逆光
光影,以表示此為同一
人物。

男性畫在近處,女性在遠處。
改變兩人的距離,營造畫面的景深。

深谷老師的解說

為了放大呈現最終格,而將這三格縱向排列;但 **1** 放得較大,**2** 最小,**3** 約中間大小,創造尺寸的變化。

作畫時的構圖,會使氣氛大大改變。
考量角色的心情和表現意圖,設計出更有效果的構圖吧!

Point

使用整個縱向格,大大展現重點格。
放大天空、縮小人物以彰顯無助與無力感。
鏡頭從圍欄外捕捉兩人身影,呈現籠中囚鳥般的壓抑氛圍。

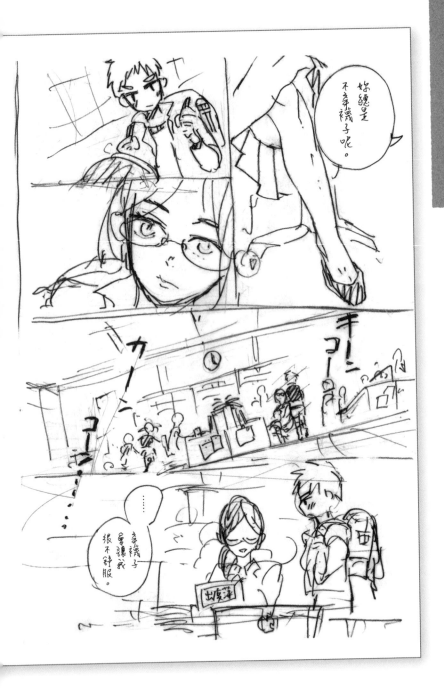

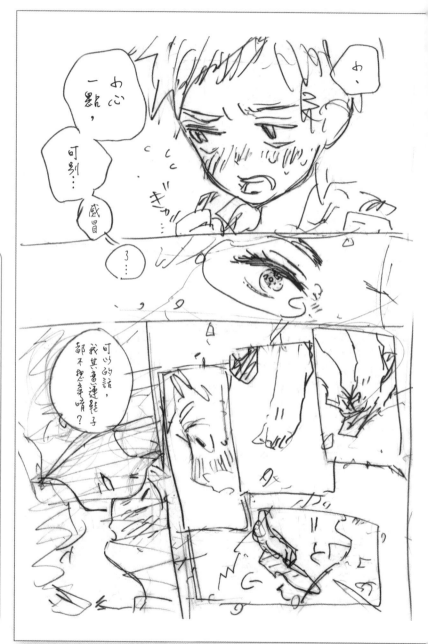

此作品中未穿襪子的，是一位撩人的女教師。
男孩面對成熟女人時的侷促不安顯得很可愛，是散發悖德感的性感作品。

Good!

說出開場台詞的角色。
畫面前方稍微可見（女性角色的）頭部，但看不太出來是什麼。

只特寫女性的腿。
誘惑的氣息，使人在意這是何種狀況中的何種人物，是吊人胃口的好開頭。

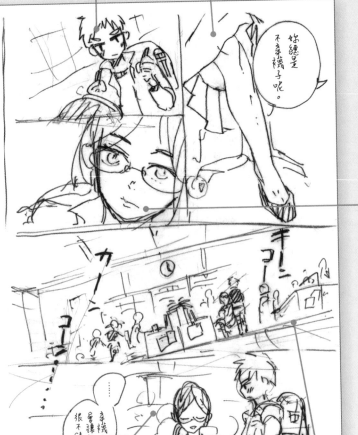

被搭話的一方，可能是開場時那雙腳的主人。

重要場面的格子太小，顯得有一些可惜。當頁數有限時，重點就要聚焦於想呈現的元素，強調出最重視的內容。本次的兩頁篇幅尤是如此，但即使篇幅有十六頁、一百頁，道理也是一樣

稍微拉近，呈現兩人的神情。

拉遠鏡頭，顯現此處是學校內的教師辦公室，說明了兩人的關係是師生。

用大格特寫少年的表情。
這格運用得很好，呈現出了其個性、對老師的心意等，是通篇最重要的一格
……雖說如此，全數讀畢後，這格的處理是否適當，卻必須打個問號。

結結巴巴的台詞，一
路延續到下一格。

老師凝視著少年的目
光特寫。
此處扮演突顯前格的
反應格，令人期待接
下來的行動。

內心怦然心動的反應
處理得極佳，不過格
子太小，使衝擊性稍
微減弱了些。

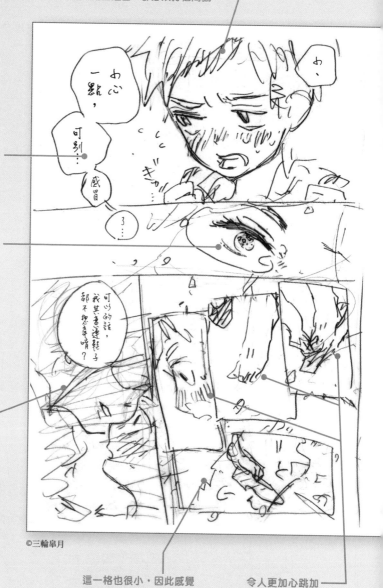

©三輪皐月

這一格也很小，因此感覺
上變得有些遙遠。

令人更加心跳加
速的行動。
可卻有點小……

77

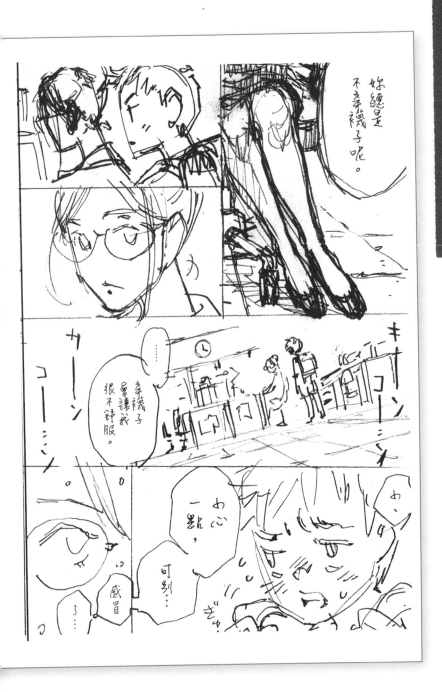

作畫時，我會先思考該重點描繪的地方，以及為此可以捨棄掉哪些部分

修正老師的出場方式。

保持原樣。

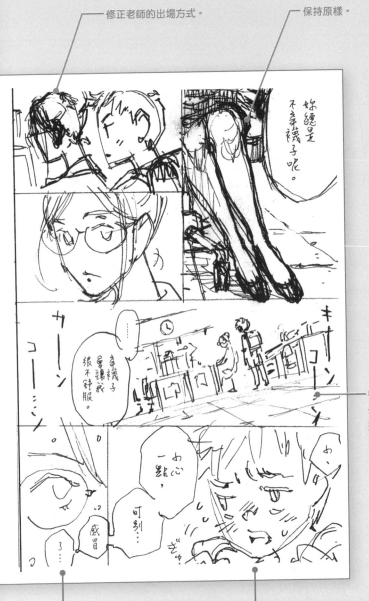

考量到後半部的空間，
刪去第五格。
將原本第五格的台詞移
至第四格。

老師目光的格子
也在這裡就先呈現。

原本第二頁開頭以大格呈現的少年
特寫，移過來此處。

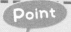

放大呈現學員作品中處理得太小的三格。
擴張這三格的空間後，格子的尺寸也更能變化。少年內心純情的小鹿亂
撞場景當然很棒，但我認為整體而言最該強調這個部分。

使用整層橫向格，
讓故事節奏暫停。

儘管乍看之下沒有明顯的多餘之處，但為了強調
情節的高潮，還是必須剔除或縮小某些格子。記
得要去思考「最重要的部分」是什麼

這裡也使用整層橫向格，
和學員的作品相比，更有近在咫尺
的感覺。

實例改作

對話場景篇 ②

求婚

這是對話場景篇的第二道題目。規則不變。

題目設定成：「素未謀面的人，竟然跟我求婚！」是個值得吐槽的無厘頭情境，

不過學員都各自做出了很有個性的詮釋，相當有趣。

讓我們來看看這些作品吧！

- ☑ 對開，使用兩頁
- ☑ 限時五十分鐘
- ☑ 指定台詞
- ☑ 有狀聲詞

試題內容

A「我們結婚吧。」

B「不可能。」

A「還需要一點考慮的時間嗎？」

B「話說回來，你是哪位？」

分格規則

① 台詞有四句。

② 不可增減。

③ 自由設定情境與角色。

④ 可配合角色改變措辭方式。

嫁給我!?

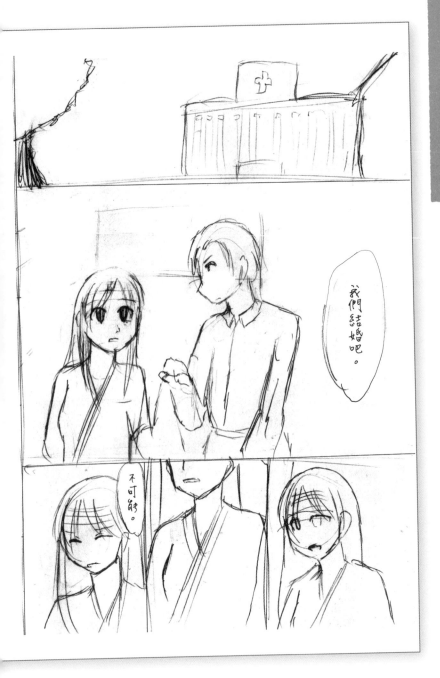

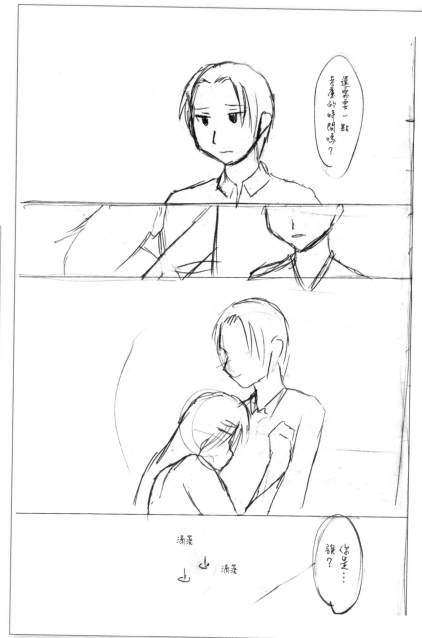

©匿名

Good!

醫院的外觀。
可說明狀況，且暗示了女子的狀態。
使用整層橫向格的手法也非常棒。

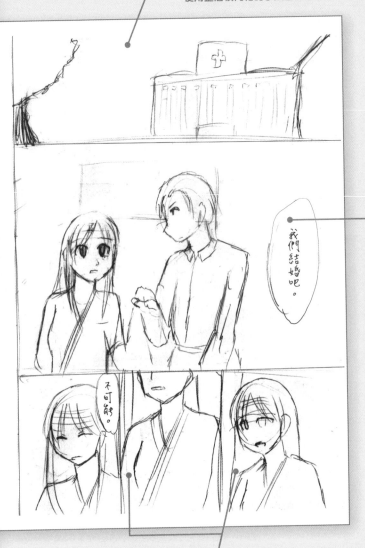

我們結婚吧。

不可能。

從女子的睡衣和頭上的
繃帶，不難看出她似乎
因遭遇某種意外而正在
住院。
使用大格這點還不錯，
不過構圖或許可再多下
點工夫。

格子的尺寸雖然有變化，角色圖像的尺寸
卻很固定，給人偏小且遙遠的感覺。
只畫上半身也讓人有點在意

被求婚，瞬間露出喜悅之情，接著沮喪。
在回答之前加入這樣的反應，是相當好的處理手法。
但第四格切掉眼睛，於此情況似乎沒有太大意義。

格子儘管很大，卻沒有特寫表情或其他重點，
不太清楚想呈現什麼狀況。

似乎是女子視角，從
男子嘴邊起始的半身
鏡頭。
此處同樣意圖不明。

撲向男子胸口。
行動上感覺稍嫌唐突。
另外，把這種較有衝擊
感的行動放在小格子裡
面，我覺得很可惜。取
景方面也有一點不上不
下。

兩人相擁。
格子雖然大，但半身鏡
頭的構圖在取景、角度
方面皆無變化，因此不
太有震撼感。

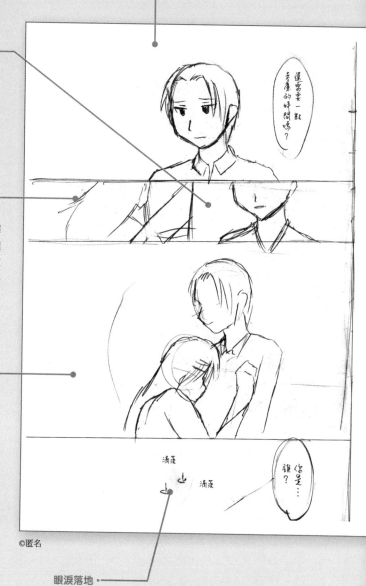

©匿名

眼淚落地。
不描繪哭臉本身，能像這樣變動畫法相當棒，
不過台詞的安排方式希望能再多下工夫。

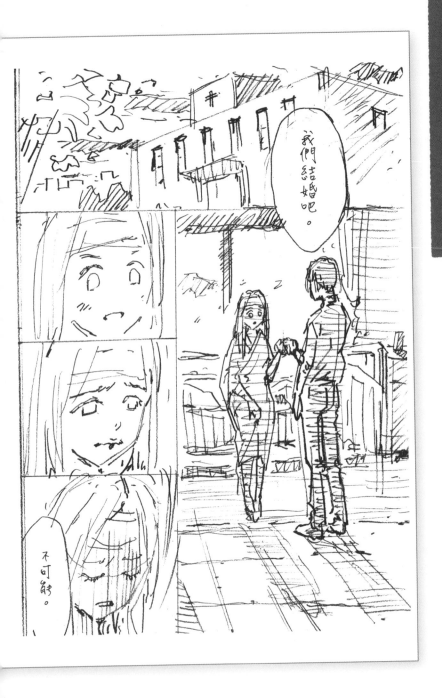

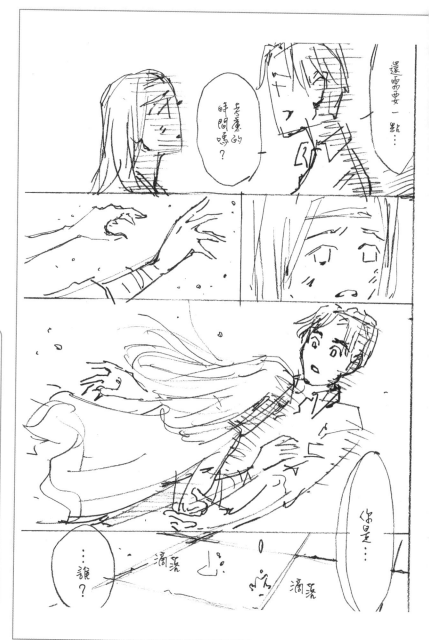

我想試著好好傳達難能可貴的悲傷意涵，使用「變動畫法」時，將重點放在角色給人感覺的變化

此處跟學員的作品一樣，畫出醫院的外觀。不過，這種時候的重點不宜放在建築物的正面，應該換個角度，從斜前方描繪。

在此格主角「醫院建築」的旁邊，進一步畫出了「位於遠方的東西（街景）」、「位於近處的東西（左側的樹）」，展現所在位置相異的物體，以創造景深。

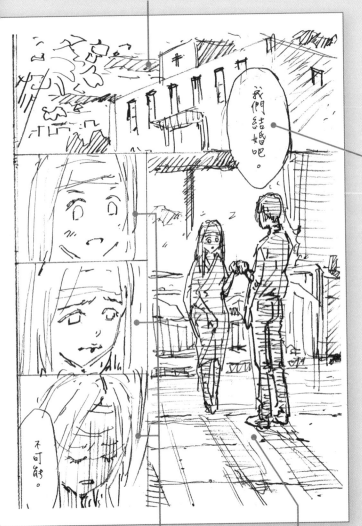

「我們結婚吧」的對話框，也跨越到第一格。如此一來，第一格就不會淪為無聊的背景格，對話框也不會妨礙到第二格的圖，一舉兩得。

Point

呈現「喜悅→傷悲→回應」的三格。

第二格已切成長直狀，此處運用剩餘空間縱向排列。

因為我想強調表情的變化，所以才刻意使用相同的格子尺寸和取景。

切成直向長格，將兩人的全身放入畫面中。這樣一來不只往右側，還可以往下側出血，使畫面變得更大。

老是在畫特寫跟半身鏡頭，畫面會變得很單調。

如狀況允許，在作品中最少要有一次讓全身亮相的機會；若能盡早呈現出來，讀者也會更加理解該角色的特性。

我變動角度，改成兩人的側面鏡頭。
日落時背對窗戶的女性，臉上產生了黑影；
相反地，男性的臉則被照亮。

女性思索的神情，
帶出緊接著採取的
行動。

即將撲向對方的胸
懷，只畫出伸長的
手。
可用來預示次格。

在對話場景當中，角色很容易全是半身鏡頭。
該格必須展現的是表情、動作、站姿、還是身體的部位？
為避免流於乏味，要記得思考最適合的取景為何

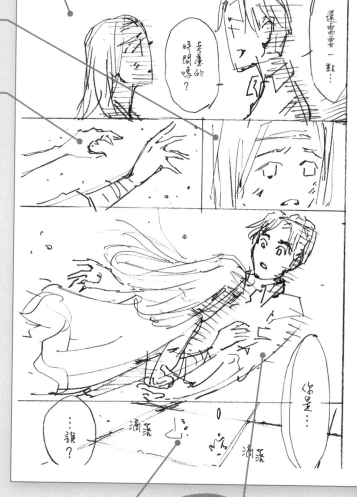

眼淚滴落至地面。
分割台詞，配置於畫面的左
右側。對話框的位置，也跨
越至前面的格子。

Point

格子雖然夠大，卻是橫向長
格，較難畫入直向的長圖。
這種時候就要將格子傾斜著
使用。
可用畫面將會拉長，還能創
造動作感。

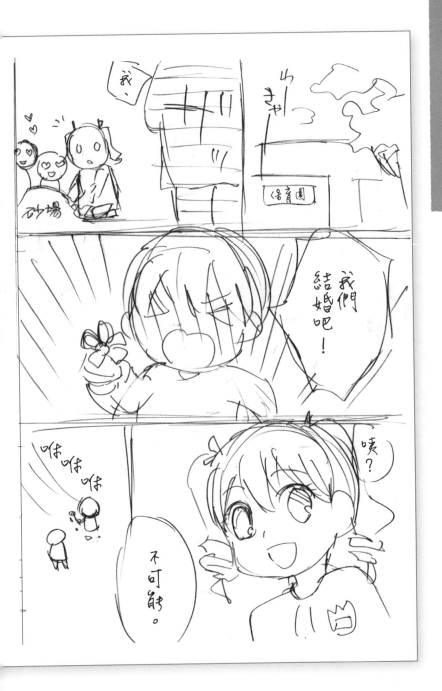

此作主角是可愛的男孩和女孩。並非素未謀面，只是對方並不記得自己，既可愛又散發幽默感

©ノガミ陽

男孩來到女孩面前的一格。
將女孩身後的孩子畫成愛心
眼，說明了女孩很可愛。

顯示地點的格子。
以第一格而言有點小，不過若是這
種溫暖的作品，或許還算OK。

冷不防就求婚。
還準備了幼稚園小孩
程度的禮物，十分討
喜。

女孩相當可愛，不過有點殘忍。
男孩既單純又很一頭熱。
兩人都是非常棒的角色，就算維持原樣感覺也
很到位，但還是來梳理一下細節吧

Good!

北風「咻咻咻」吹過，
表現驚愕。

女孩用笑容瞬間
迷倒眾人。

94

男孩毫不氣餒。

還以為女孩在思考答案，結果卻是……。

衝擊性的發言。
原來女孩根本不記得男孩是誰。

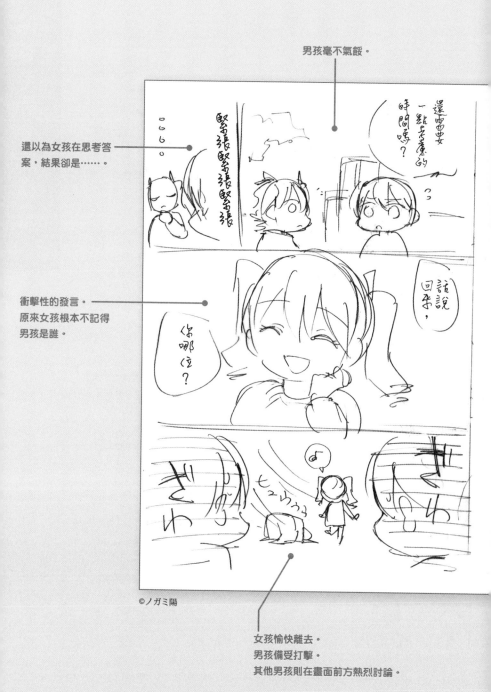

©ノガミ陽

女孩愉快離去。
男孩備受打擊。
其他男孩則在畫面前方熱烈討論。

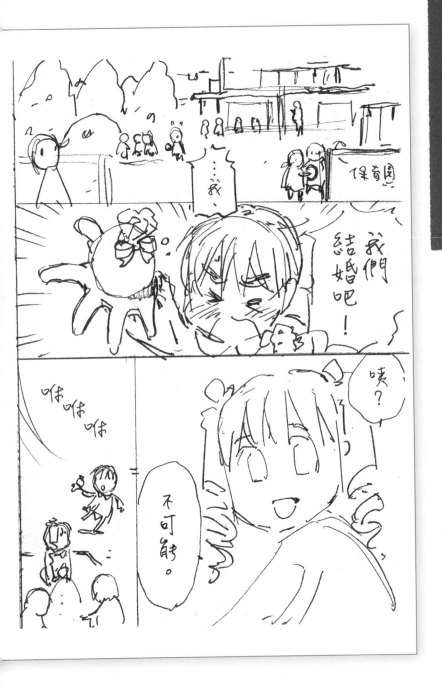

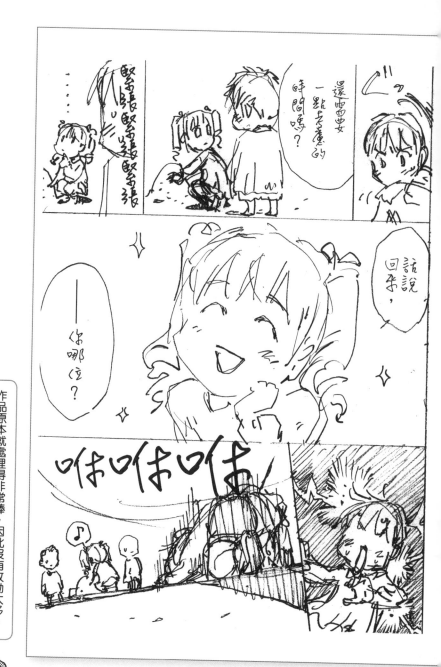

作品原本就處理得非常棒，因此沒有改動太多。我試著強調了舉止和反應

使用整層大格。
由於拿掉了男孩跑過來的第二格，
因此劇情始於男孩在女孩身邊展開求婚。
在近處玩耍的其他幼稚園小孩畫得較大，遠處的小孩則畫得較小，
使畫面更加遠闊。

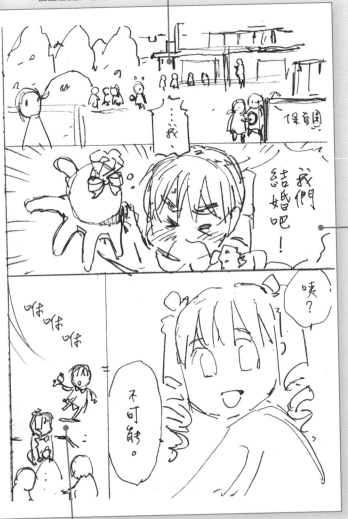

求婚的一格。
採透視手法，伸出
拿著禮物的手，展
露出拼命的態度。

「咻咻咻……」的部分雖然一樣，不過嘗試
讓男孩稍微往後仰倒，強調受到的衝擊。

Point

插入一格，男孩從衝擊中振作起來。

再次發言，不肯罷休。
女孩始終不曾停止玩沙，
身體一直向著沙堆。

衝擊性言論。
讓女孩聳肩，增添
淘氣的模樣。

在情感呈現方面相當重要的，就是稍作「停頓」。
諸如左頁第一格「從衝擊中振作」的格子、第五格「受到打擊」的格子皆然。
人在發生事情或悲喜之際，並不會突然情感迸發，而是會先承受眼前發生的狀況，
若能加入「咦」、「哇」之類的「停頓」，會顯得更加真實

「咻咻咻咻……」將文字逐步放大。
備受打擊的男孩畫在最近處。位於另一頭的女孩並未離去，
而是好像什麼事也沒發生般地繼續玩沙。
最遠處則畫了其他冒冷汗的男孩。

插入「反應」的格子。

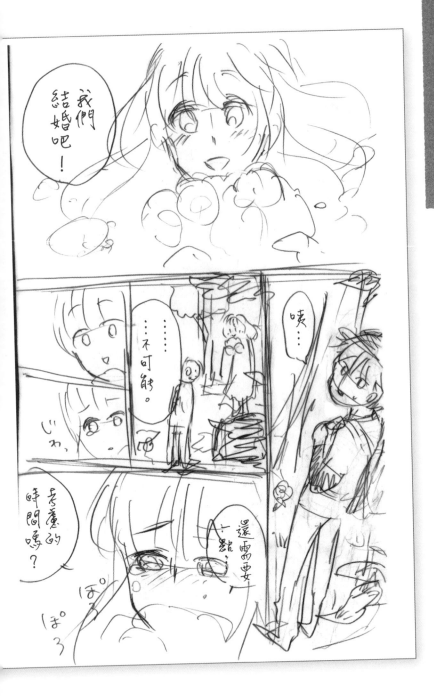

胸前抱著盛大花束的女性開口求婚。
這是華麗且吸睛的帶入方式。

我們結婚吧！

……！……
不可能。

じわ、

咦……

老慮的時間嗎？

還需要更多

ぽろ

被求婚的男性，顯得極度驚訝。
初次登場就採用了全身圖，這一點處理得很棒。
採用俯視角度，其實同樣別有意涵。

設定相當特殊，且分格做得非常棒。
唯獨劇情高潮時的構圖有些可惜

女性被拒絕後的反應。
從笑臉變成哭臉。

「還需要時間考慮？」
故事從大格開場，第三到五格非常小，此處又再調得更大一些，跟次頁「畏縮」一格的尺寸產生了強弱對比。

這裡終於描繪出了兩人的相對位置及周遭景象。
通篇只有此處能夠看見女性的全身。小小的格子使用長鏡頭，且透過身體的朝向來隱藏爆點（女性的真實身分）。

102

這兩格都是臉部特寫，不過格子大小及取景角度卻僅有微幅變動。差異不妨再處理得明顯一點。

視線稍微朝著下方。

在說出下一句台詞前的停頓格。這是最終謎底揭曉的前一刻，因此此處的停頓相當重要。

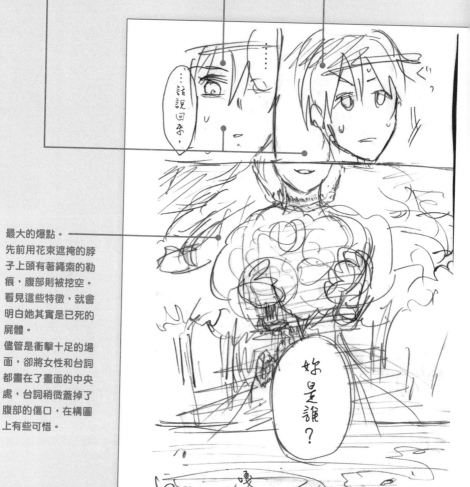

©ひぐち

最大的爆點。
先前用花束遮掩的脖子上頭有著繩索的勒痕，腹部則被挖空。看見這些特徵，就會明白她其實是已死的屍體。
儘管是衝擊十足的場面，卻將女性和台詞都畫在了畫面的中央處，台詞稍微蓋掉了腹部的傷口，在構圖上有些可惜。

Good!

烏鴉飛過天空。
故事在第三大格就已結束，加上這一格則產生了餘韻。

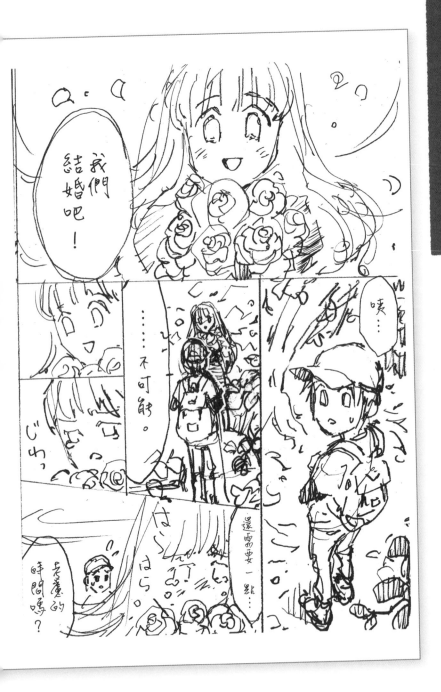

由於本篇作品也畫得頗佳，因此修正處不多。我在劇情高潮的爆點格中加入了大膽的構圖玩法。光這樣改動，給人的印象是否就不同了呢？

保持原樣。

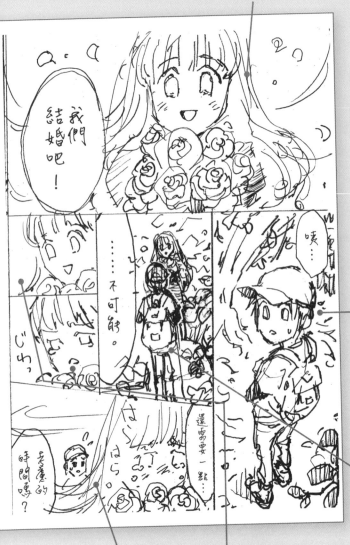

幾乎相同，但略加擴張
取景角度，將人物完整
納入格中。
也稍微運用了一點透視
效果。

使男性擋在女性前方，
隱藏故事的爆點。

保持原樣。

加入女性轉身的動作，
以及身在後方的男性。

縮小第一格、
放大第二格以創造差異。

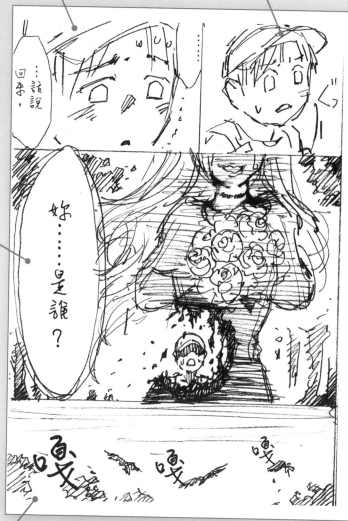

Point

將對話框移到側邊，感覺
就會大有不同。
我放大呈現被挖空的整個
腹部，並隔著挖空處加畫
後方的男性（為此，前頁
的最後一格才會安排女性
轉過身去。男生的臉跟女
生的脖子在此都能呈現出
來）。

好讀、好懂最重要。至於吸引目光的重點格，
除了傳達資訊之外，筆下的遊興也相當關鍵。
要用心安排散發魅力的構圖。

幾乎保持原樣，不過放大了最後的「嘎」。
感覺上就像在格外響亮的烏鴉叫聲中結尾。

一個人

我問學生最近發生過什麼印象深刻的事，藉此設計題目。

有人在獨自前去溫泉旅行的時候，被住宿處的接待人員詢問：「您一個人嗎？」我覺得這情境莫名地吸引人。由於學生說當下的心情就像是：「看也知道只有一個人吧？」、「你幹嘛刻意這樣問？」、「一個人又怎樣？」因此我在那樣的情境中加入一句更多餘的台詞，出成了這次的題目。

☑ 對開，使用兩頁

☑ 限時五十分鐘

☑ 指定台詞

☑ 有狀聲詞

来畫畫看！

試題內容

A「您一個人嗎？」

B「對，一個人。」

A「……請打起精神來！」

B「我很有精神啊？」

分格規則

① 台詞有四句。

② 不可增減。

③ 自由設定情境與角色。

④ 可配合角色改變措辭方式。

這篇作品來自替本題目提供來源的學員。
我想這位同學獨自旅遊實際上是很開心的，但在這裡卻畫成了有點自虐的哏

©もとび

踊子號

空中纜車
(伊豆全景公園)

傳說中要是
兩人一起遠望
願望便能實現

戀人的聖地
(伊豆全景公園)

不愧是出自實際體驗，旅行的描寫相當真實！
整體畫得既有趣又好懂，但空間的配置不妨再稍加調整

每格各使用一層，用四格介紹了旅行中的景點。
主角只有一個人，周遭則畫著看起來很幸福的一對
對情侶，藉以營造對比。

待人員的特寫。
用「への」省略了臉部的畫法，是不是內心鬱悶的展現呢？

故事主要舞台，旅館的外觀。這裡也有情侶。

拉遠景象，既是變動畫法，也能了解周遭的模樣。這裡依舊有情侶。

接待人員的特寫。比第二格還要拉近一些，這點處理得很好。

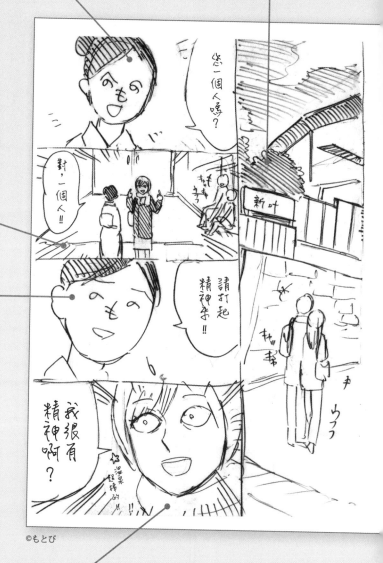

©もとび

主角精神奕奕地回答。
不過眼神實在有點……（笑）。
下面加了句「☆溫泉超級棒的!!」
嚴格說來算違反規則，但姑且就放過你吧。

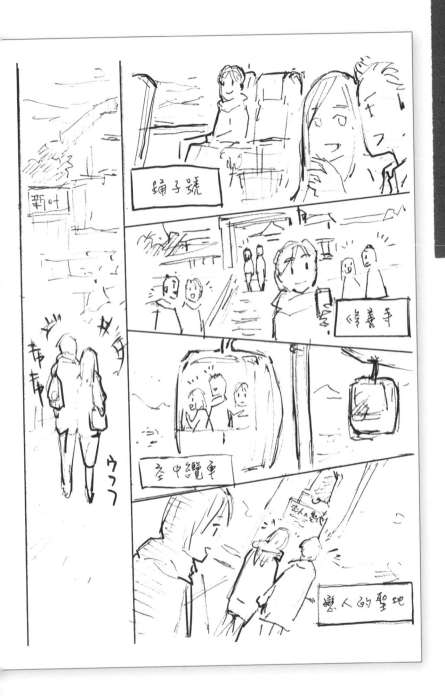

將夜裡與到達住宿處的場景一同縮小，放在一頁之中，好讓後續和接待人員互動的場景的空間增加。有些部分可以塞在一起，有些則該從容呈現，空間比例的分配相當重要。

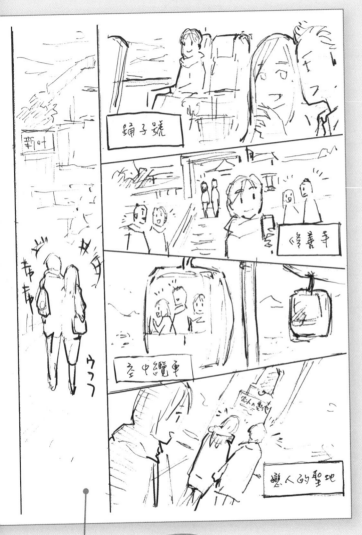

Point

內容完全相同，
但將原本第二頁的第一格收進了第一頁中。

我加入了主角反應的浮動格。
就算並未畫出明顯不耐的表情，刻意畫在
這裡，就能傳達出內心的不耐煩。

接待人員的第一句話。
規劃成一整層以明確呈
現。

這裡使用原本的圖，
但安排成整層的橫向
格，包括一旁的情侶
都能從容呈現。

將鏡頭稍微拉近接待
人員。
接待人員目光低垂，
手放在嘴邊，眉頭皺
起。
由於我自己想了一下
「對方做出怎麼樣的
表情，會讓主角更不
耐煩」。因此，才嘗
試使用了此處的「關
心貌」。

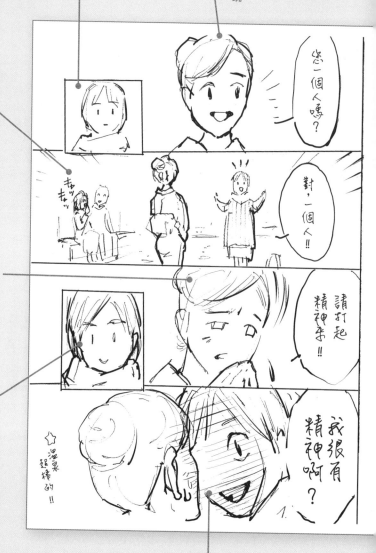

就算放的是相同資訊，隨著格子的尺寸、
空間的充裕程度不同，都會使呈現出來的
感覺有所改變。各位是否明白了呢？

再次描繪主角的反應。
表情跟剛剛沒有差異，不過格子稍
微變大，取景也拉得更近。

原本的眼神照樣採用。
但我嘗試將主角的單人鏡頭改成
雙人鏡頭，讓主角猛然靠近接待
人員。

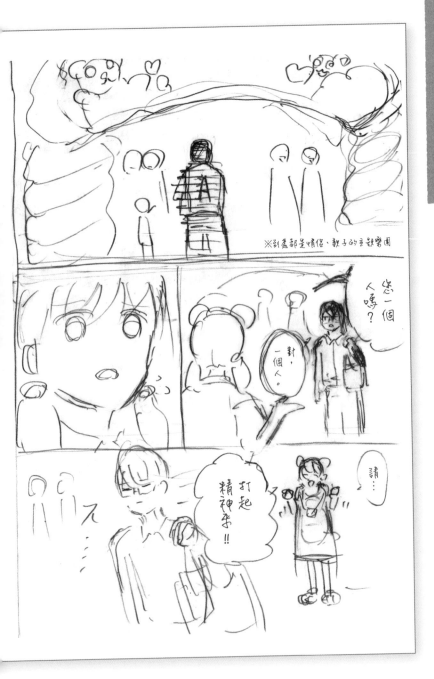

這裡的設定是「獨自來到遊樂園的男性」。在聽見「請打起精神來」之後，主角開始大口猛吃爆米花、坐在雲霄飛車的最前排，帶著點自暴自棄的感覺，獨自在遊樂園裡玩

透過遠景，可充分得知場所與情境。
雖然最後潤飾也會產生影響，
不過或許還能將主角畫得再大一些，使印象更加強烈。

由於前面沒有預示格，
因此首句台詞難以傳達
多管閒事的感覺，比較
容易被誤解。

特寫女生的反應。這邊
的停頓很不錯。

左頁果敢地放大分格，最後一格
的餘韻感覺也很棒。
能看見角色腳部的格子不多，這
點令人有些在意

女生沒有惡意，反而顯得很殘酷。
改變兩人的距離後，也做出了景深。

Good!

將遊樂園商品戴在頭上，大口品嚐爆米花。
大格的效果很棒。

包包中的遊樂園商品。

©カヂ

Good!

其實故事於上面的大格處就可以收尾，不過在加上
充滿餘韻的這一格後，倒也釀出了極佳的妙趣。

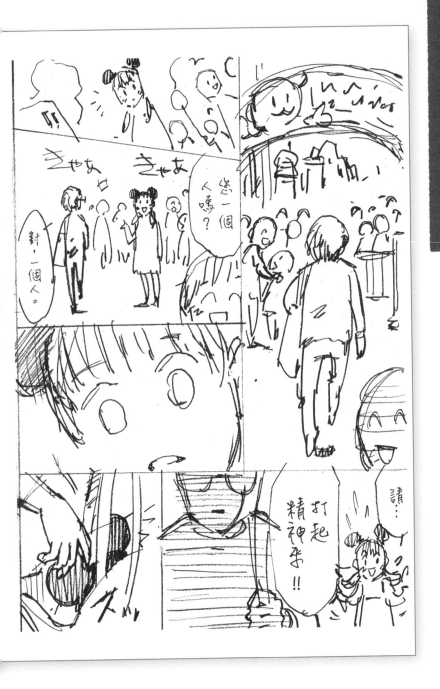

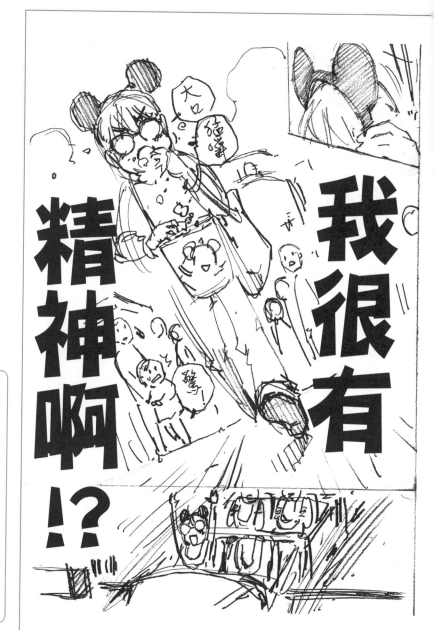

我使用直切長格，將角色從頭到腳呈現出來，打造氣勢與臨場感

兩位角色的距離與原作相同，不過我在近處和遠處配置了距離不同的路人，以打造景深。

Point

此處插入一格，女生留意到主角，因而出聲搭話。比起突然就開始說台詞，這樣處理後，讀者更能預見「有事即將發生」。

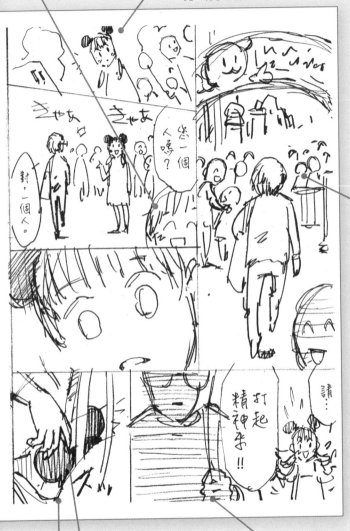

切成直向長格，將角色連同腳部一同放入。
圖畫變大後，顯得更有臨場感。
撤除超近景處超出畫面之外的人物頭部，我將主角畫得比其他角色都大一圈，以彰顯其存在感。

這格呈現放在包包裡的遊樂園商品。我移到了第一頁。

將主角顯著放大，並畫上影子，帶出不尋常的氣氛。

儘管第一頁增加了兩格，但格子感覺上並沒有變得太過窄小。這就是一種強弱對比。

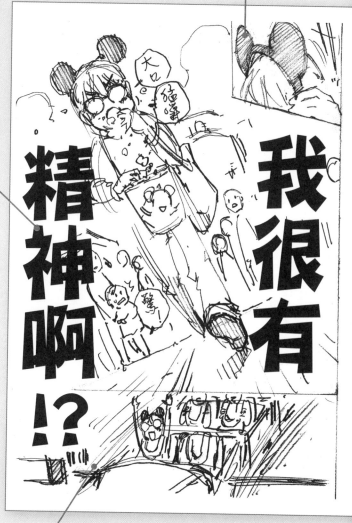

大格子。
畫出全身,展露飛快行走的氣勢。
將「我很有精神啊?」用力放大,但並非以台詞方式表現,而是當成「內心的發言」。
描繪感到「驚!」的小女孩,顯現主角所散發的不尋常氣場。

這一格,主角將剛剛出現過的遊樂園商品戴到頭上。

橫向長格可以加入許多資訊,但圖案容易變小。
直向長格能抓住目光的時間相當短暫,雖然不適合容納大量資訊,卻能將圖案畫大,較能產生氣勢。請因時制宜,區分使用

跟學員的作品幾乎一樣。
我讓主角舉起雙手,嘗試展現更強的歡欣感。

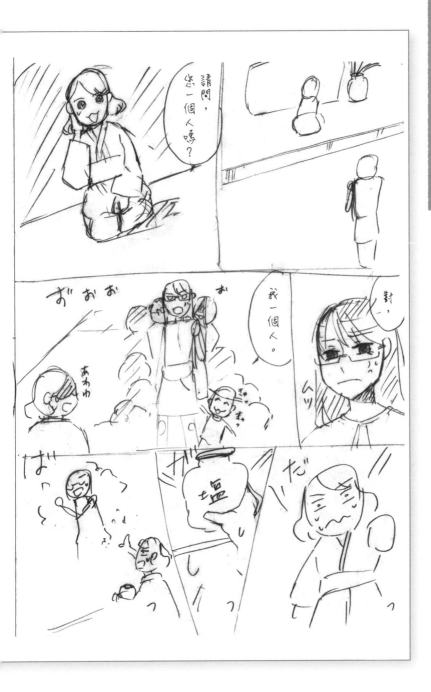

在這個故事當中，接待人員是個好人。客人雖然「只有一位」，卻被許多東西纏著，「在某種意義上其實不只一個人」。「打起精神來了嗎？」的台詞也不會令人不快，或像是多管閒事⋯⋯

©野田尚花

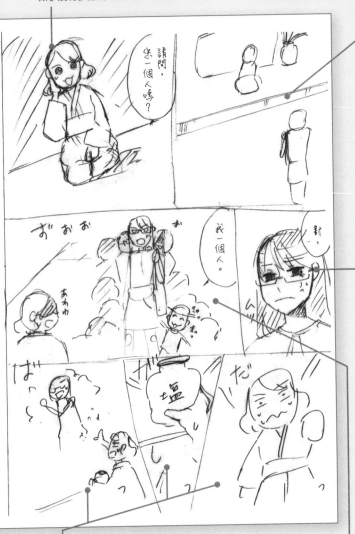

接待人員跪坐的全身樣貌。
在完整呈現接待人員的層面上，構圖並不算差，不過考量到整體故事的走向，似乎沒有多餘的空間可以放這格。

主角抵達旅館的玄關處。
俯瞰的構圖可清楚得知現場狀態，但吸引注意的力道稍嫌太弱。

Good!

特寫臉色不佳的女性。
這是對於次格的預示。

滑稽的恐怖走向相當有趣，不過格子大小的變換不足，有點可惜。我的修正重點會放在這裡

接待人員發現靈體後開始奔跑！
→抓起鹽！→撒到女性身上！
節奏很棒，但格子全都太小了。
尤其撒鹽那一格，應該要再大一點才好。

鏡頭一拉遠，就發現女性身後跟著大批的靈體。
此處是關鍵劇情，應放大呈現為佳。

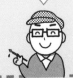

接待人員鬆了一口氣。
構圖很棒，可這裡卻比前兩格都大，
令人有些在意。

靈體退散了。
此處也應放大一點。

©野田尚花

接待人員因阻擋了不為人知的危機而微笑，女性卻因並未察覺到
自身的危機而發怒，兩邊都是很棒的角色呢。
以大格子作結尾不算太差，但若是這樣的劇情走向，其他格子可
能會需要更大的空間……。

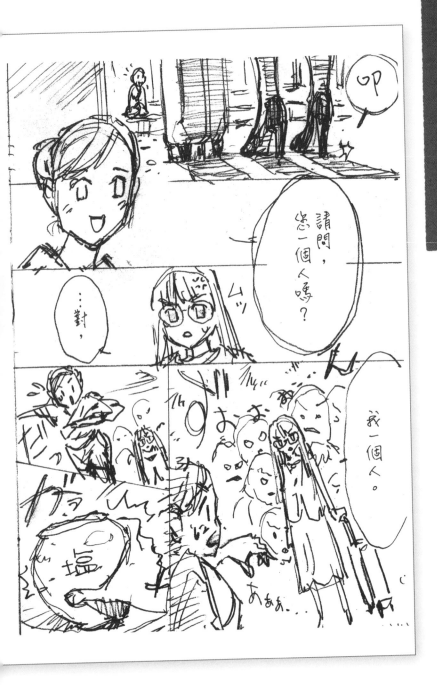

我因應各格的功用，對格形和尺寸做出了大幅調整。具體的用意將在次頁說明。

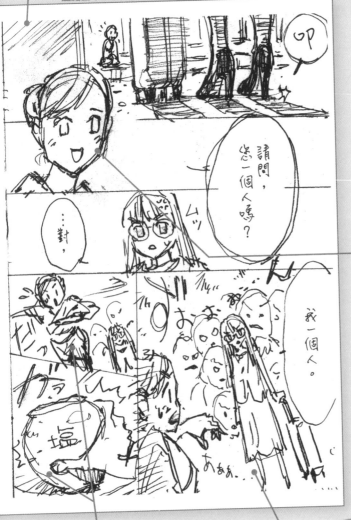

採用整層橫向格，以較扁的格子作畫。前方畫了女性的腳部。
由於格子很扁，因此只能露出腳部。考慮到後面的劇情，這應
該會是個很棒的「預示」。
畫出「叩」的腳步聲，可以帶出「現在剛抵達」的感覺。
遠處畫了接待人員小小的全身圖。

特寫接待人員。
因為格子很小，所以
接待人員的圖破格至
上格，寫著台詞的對
話框則破格至下格。

開始奔跑、抓鹽，
這兩格畫得較小。

Point

女性被靈體纏身的一格。
配置於右頁的右下角，切成
大格子。

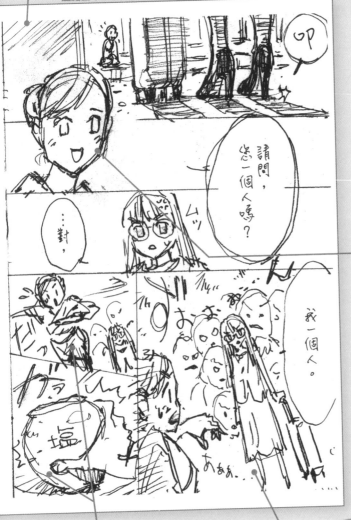

我將撒鹽、驅散靈體的動作融合在同一格中，切成大格子。
接待人員的動作顯得很帥氣。

接待人員鬆一口氣。
事件至此完美解決。

大膽地使用大格子是很重要的。
選擇應該用於何處，同樣相當重要

改成旅館的外觀，使此格更有餘韻。
天空上也畫出靈體正在逃跑。

女友摔盤子

從這篇開始，我們將進入動作場景篇的題目，不使用台詞和解說等文字資訊，只透過圖畫來呈現。

相較於對話場景篇，正因沒有台詞，也就更能摸索該如何利用圖畫本身來吸引目光。

除了實際發生的事態，也要留意角色的情感呈現。

☑ **對開，使用兩頁**

☑ **限時五十分鐘**

☑ **沒有台詞**

☑ **有狀聲詞**

來畫畫看!

試題內容

一對同居情侶。女友突然開始摔盤子。男友見其神色備感恐懼、奪門而出,在街上徬徨徘徊。路上到處都是看起來很幸福的情侶和家庭。感到寂寞的男友回家後,發現屋內已經清理完畢,女友正平靜地準備著餐點。

分格規則

① 不可使用台詞或解說等文字資訊。

② 必須呈現出試題中的所有狀況。

③ 可以「加料」試題中所未描述的事態。

從第一題開始,就是一道非常有想像空間的題目。「突然開始摔盤子」這樣的動作,究竟是女友單純的反常行為,還是有其他原因……學員做出了各式各樣的詮釋

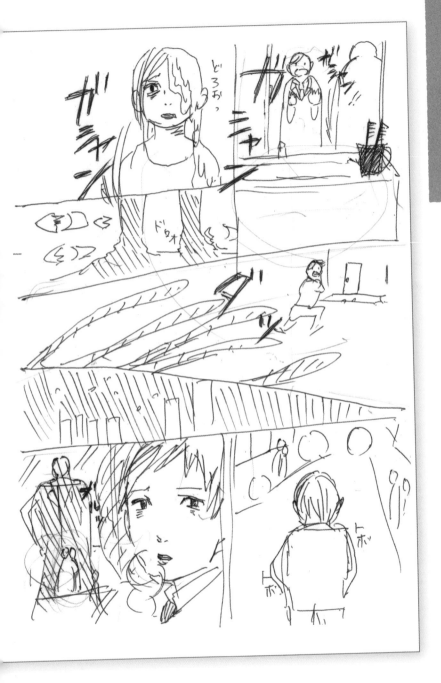

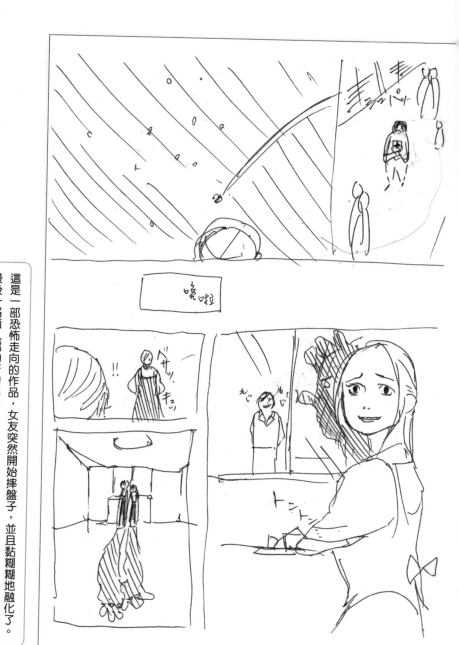

這是一部恐怖走向的作品，女友突然開始摔盤子，並且黏糊糊地融化了。最後一格兩人蠕動著的影子，是極具衝擊性的結尾。

© パダワン上島

這裡的重點是臉開始融化。若能再更靠近該處會更好。

圖像整體而言給人較遠的印象。鏡中人和前側的牙刷，也都像是「中景」。

觸手自畫面左方逐步伸向右方，顯得很平面。

節奏很好，易讀性高。格子的排列和格形都很不錯，但取景令人有些在意。下一頁我的修正將主要著重於此

商品櫥窗的登場過於唐突，主角應該正在看著映在窗上的行人倒影，不過並不容易理解。

這裡的構圖很棒，有景深，容易掌握狀況，不過考量到後續劇情，建議從這裡就開始畫街上的櫥窗。

流星的出現稍顯突兀。
前方可以見到主角的頭部，但該說滑稽嗎？
看起來似乎有點像是小孩。

小小的「喀啦」聲響，光
這樣就能了解主角開門回
到家，是「沒畫也能夠理
解」的好格子。

主角繫上圍裙想幫忙。儘
管不差，但考量到通篇的
畫法變化，或許還有其他
的處理方式。

©パダワン上島

女友已經冷靜下來，正在做菜；主角映在鏡子裡。
這樣的構圖不錯，可以合理看見雙方的神情。
鏡中映出了女友黏糊的身影，好像有點多餘？
這裡先不要畫，讓人暫時以為危機已經結束，最後一格再揭露真
相應該會更好。

139

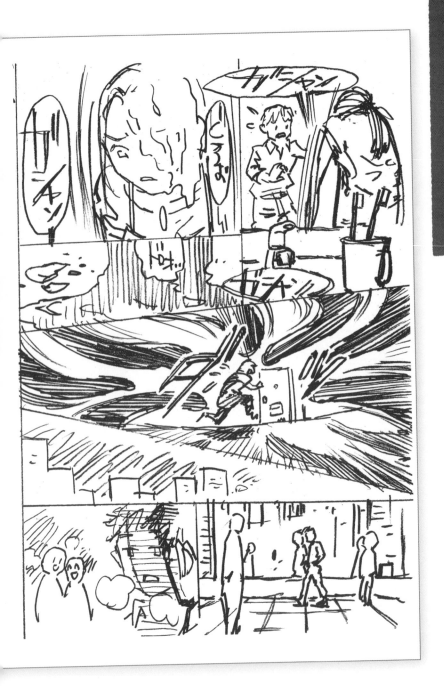

分格大多都照舊，主要修正了取景。下頁會說明具體的修正處及目的。

拉近鏡子，可充分理解發生中的事態。畫面前側的水龍頭和牙刷扮演著近景，同時使整張圖有了景深。

拉近融化的臉，強調呈現的重點。

此處按照原作。

Point

將鏡頭安排在整批觸手的中央，觸手從畫面近處的各種位置伸往畫面遠方的主角，營造出震撼感。

此處也保持原樣。

採取側向構圖，顯示主角正走在商品櫥窗前（先畫出主角在步行，以及其在玻璃窗上的倒影）。

前側是主角的後腦勺。玻璃中映照出了主角的臉，以及看來很幸福的行人。

在前方較靠近鏡頭的位置加入人物，創造出景深（主角變小，也會產生孤獨感）

142

Point

試著將腰部以上的部分都放進景框中,會更有氣氛。

目光的前方除了星星本體外,也可以加上星星的軌跡。將星星安排在畫面略下側的位置,構圖會更加穩定,還能產生「劃過感」。

在第七與第八格中間插入一格,主角抬頭望天,看見了某樣東西。

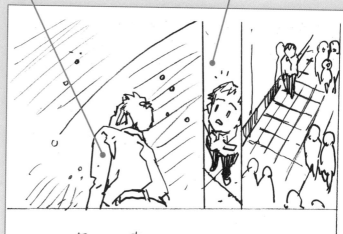

就算描繪相同的東西,作畫時將多少東西放進畫面中、從哪個方向觀看,都會帶出不一樣的印象。

若構圖能力還未成氣候,請在「取景」方面多下工夫

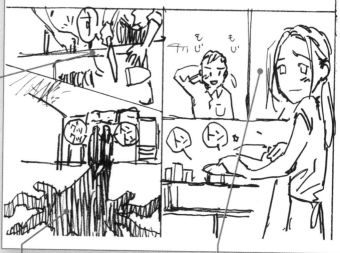

地板上的陰影採用透視手法,放大怪物的部分。強調重點+替畫面創造出景深。

主角想從女友手中接過菜刀,展現幫忙的意願。設定成手部的構圖,以避免臉部連續出現(變動畫法)。

我去除了女友原本映在鏡中的真實身分(?)。

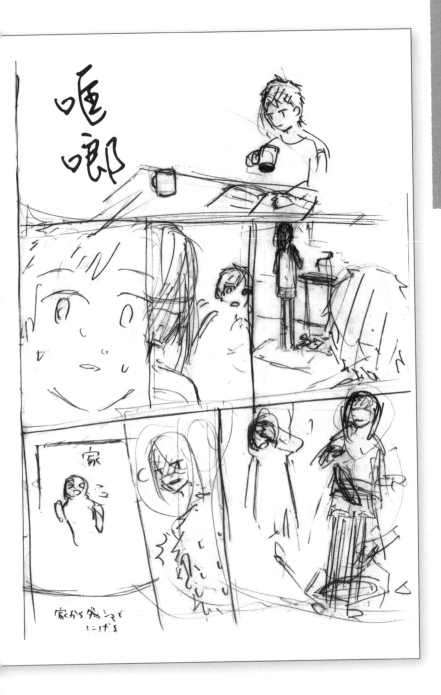

男友逃離處於異常狀態的女友後，最終還是回到了家裡。看見女友笑臉迎接，男友鬆了一口氣，可女友的手裡其實握著菜刀……這是透過爆點來產生意外感的一篇作品

©カヂ

Good!

揭露「哐啷」聲響的來源，不過碎盤子畫得太小了，可能會看不出是什麼東西。

先讓角色登場，用文字呈現從格子外傳來的「哐啷」聲響。這種處理方式很能產生共鳴，可讓讀者入戲，跟男生一起思考「發生什麼事了」。

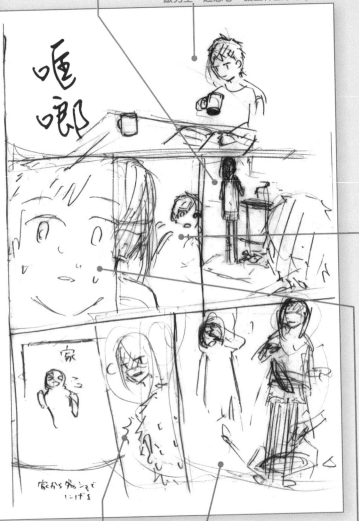

男生偷看女友的情況，這樣的走向十分自然。

雖然題目中所提到的狀況都大致呈現了出來，但分格太小、特寫過少，導致畫面氣勢不足。每一格裡頭都畫了角色的臉（頭部），建議可再多多變換畫法

這裡畫出女友的神色，男生感到吃驚。可惜女友的圖太小了點。比起第四格特寫男生的「預示」，在這裡特寫女生，將其神色畫出來會更好。這邊的第三至六格，建議再重新調配看看。

特寫男生似乎有些驚訝的表情。根據題目中的敘述，建議接下來應畫出男生所見的「女友神色」。

又摔盤子。即便描寫出了女生的狀態不佳，不過以劇情發展而言有點拖戲。

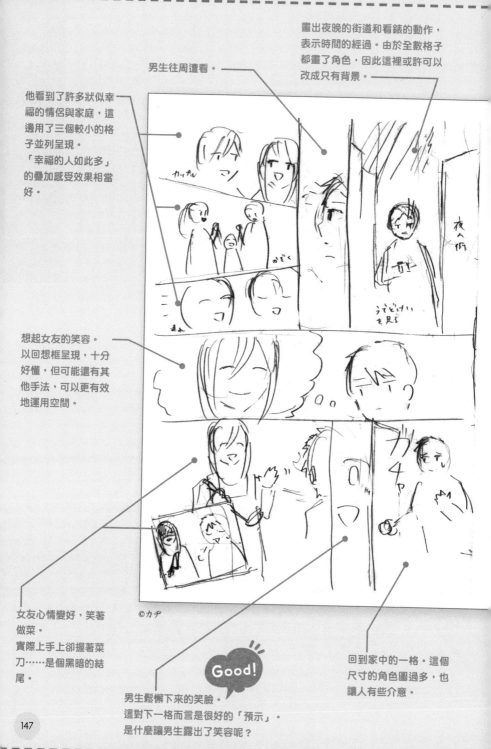

畫出夜晚的街道和看錶的動作，表示時間的經過。由於全數格子都畫了角色，因此這裡或許可以改成只有背景。

男生往周遭看。

他看到了許多狀似幸福的情侶與家庭，這邊用了三個較小的格子並列呈現。
「幸福的人如此多」的疊加感受效果相當好。

想起女友的笑容。
以回想框呈現，十分好懂，但可能還有其他手法，可以更有效地運用空間。

女友心情變好，笑著做菜。
實際上手上卻握著菜刀……是個黑暗的結尾。

男生鬆懈下來的笑臉。
這對下一格而言是很好的「預示」。
是什麼讓男生露出了笑容呢？

Good!

回到家中的一格。這個尺寸的角色圖過多，也讓人有些介意。

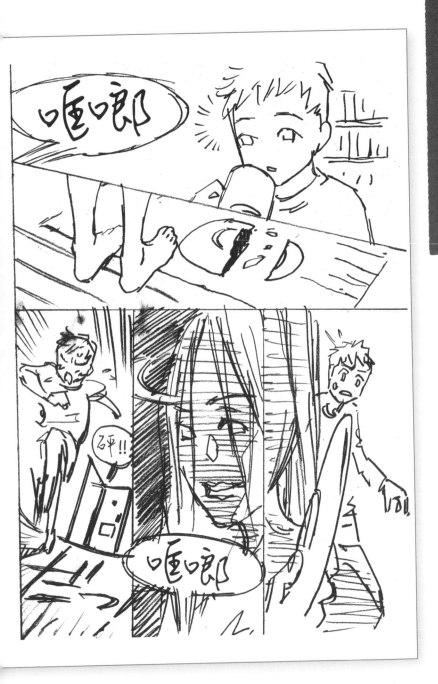

我修正時主要著重於變動畫法，以及營造畫面的張力

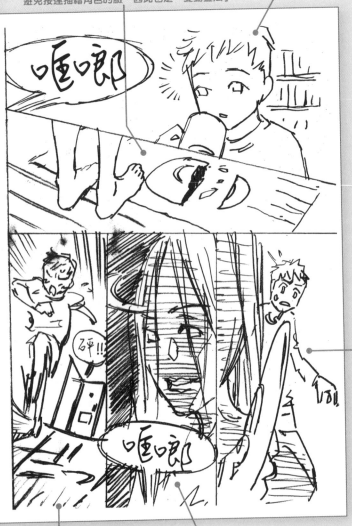

Point

特寫腳部與破掉的盤子。
採用此種構圖，就可以將盤子畫得較大，使人更能
理解前一格的「哐啷」是盤子破碎的聲音。此舉可
避免接連描繪角色的臉，因此也是「變動畫法」。

將男生的臉畫大，
以產生張力。

男生想窺探情況，女友
拿起了下一個盤子。

男生奔逃而出。
「砰！」地敞開的大門畫得
較小，男生則畫得較大，創
造景深與速度感。

特寫女友回過頭來的臉龐，並加上「哐啷」
字眼，感覺上就像摔破了前一格還拿著的盤
子。我將學員作品中第三至六格的內容，統
合成此處的第三至四格，使格子變得更大。

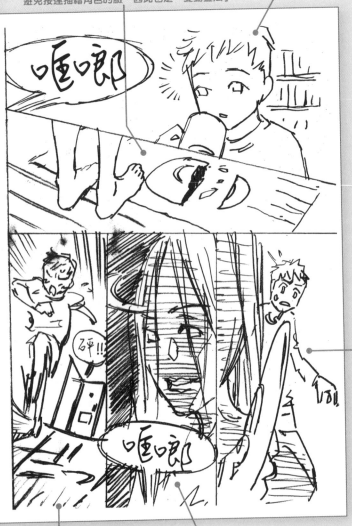

深谷老師的解說

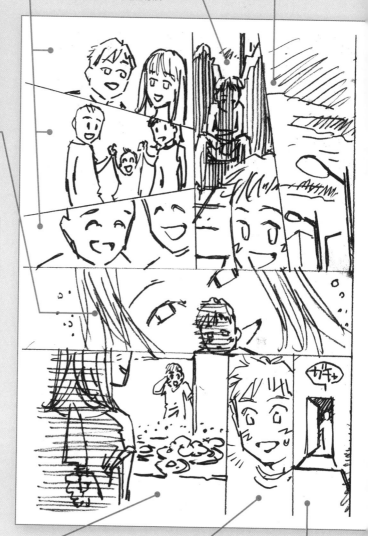

保持原樣。

男生凝望著人群。將坐在路邊的男生畫於遠處，近景則配置行人，創造出景深。

夕陽西下的城市。只畫背景，變動畫法。

Point

用滿格放大畫出女友的笑容，前方則小小地描繪男生暗色調的愁容。像這樣也能傳達出男生想起了女友的情景，且整個格子都能大幅度地運用。

如果不夠留心，很容易會一直都在畫角色的臉。如果每格都想畫得很細，則容易導致格數增加，使每一格都變得很小。只描繪角色的身體部位、描繪沒有角色的格子，或省下多餘的格子以減少格數等，這些地方都可以再多下工夫。假使不管怎麼畫格數還是很多，則不妨改變大小，創造出強弱對比

將男生鬆一口氣的原因，跟暗黑的爆點畫在同一格。
遠處是在笑的男生，正中央是準備就緒的餐桌，近景則是對著他笑的女友，背後暗自握著菜刀。

露出放心的笑容。

男生回到家。
小小地畫在走廊深處，為角色圖案的大小及取景增添變化。

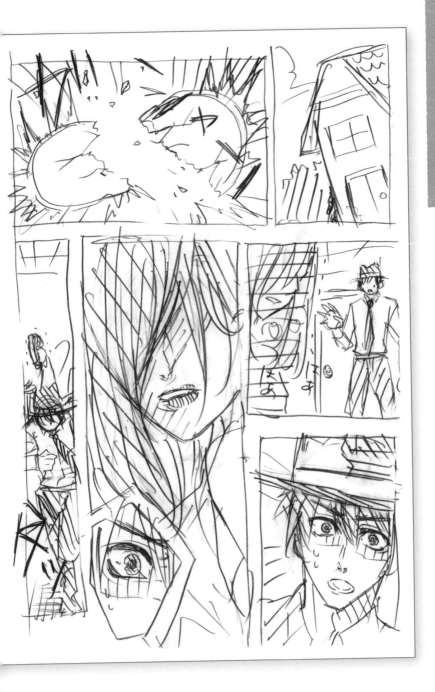

本故事的題材是「登場人物其實都是河童，盤子其實是自己頭部的血」。這可是河童在傷害自己呢。

幸好最後是快樂結局。不過，「藥局」、「河童之水」等部分，違反了「不可使用文字資訊」的規定。

©うさぎの同居人

Good!

打破的盤子占滿了整個畫面。考量到後面的元素，是很不錯的取景。

家的外觀。就開場而言稍小了些。

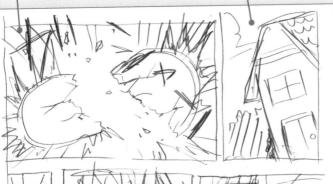

男生與女生登場。女生頭部上半切在格外看不見。男生的頭部則是用帽子蓋住的，有一點點牽強。

每一格都切得很好，但綜觀通篇的畫面，卻全都是連續的小格，給人零零碎碎的印象。文字資訊的部分，可改換成不需文字說明的元素

女生的神色。

驚訝表情，扮演下一格的預示（他看到了什麼呢？）。

對於女生神色的反應（反應格）。

男生奪門而出。跟女生之間的距離感，創造出了景深。

男生從「藥局」走出來。
具意義的文字資訊，有點違反規定。

這是表示場景變換和時間流逝的背景格。
雖說如此，「Flower」的招牌容易引發誤解，讓人以為「是要買花嗎」。

此格描繪了題目所指「狀似幸福的情侶與家庭」。
「小黃瓜沙拉」應該是在為最後的爆點鋪陳，不過這樣子犯規了（笑）。
還有，街上的眾人都戴帽子遮住了頭部。既然是河童的城鎮，這樣好像有一點不自然吧？

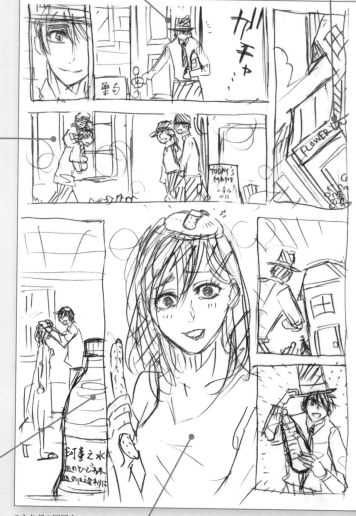

©うさぎの同居人

男生買來能夠修復破盤子的「河童之水」，最後是快樂的結局……不過，寫出文字資訊還是犯規。

女生頭上放著用OK繃補好的盤子，露出笑容。
開場時破掉的盤子，其實是她頭上的盤子，原來登場人物全部都是河童。

155

街並

深谷老師會這樣畫！

由於原作品的分格已經很棒了，因此我主要根據不可使用文字的規則予以修正。儘管看了可能會想吐槽「河童頭上的盤子也能換新喔？」不過既然都能拿下來摔破了，相信應該也可以更換才對

使用斜切格，有效地運用空間。斜切可使格內產生較寬與較窄的部分。圖中較重要的部分就放在較寬那側。比起平行切割出等量的空間，此種處理方式的可用範圍會更廣闊。

幾乎保持原樣。我拿掉男生的帽子，利用取景來蓋掉他的頭部。
為了加快劇情的節奏，姑且拿掉了原本的預示格。

保持原樣。

Point

表示場景切換與時間經過的背景格。
若只描繪特定建築物，容易誤會該處具有意義，
因此我畫了較遠闊的「街景」。

使用一整層，描繪男生與狀似幸福的人群。
我利用取景和角度，藏住了他的頭部。

發現了什麼的目光。

這道題目的規則是「不使用文字」，因此我更改了故事本身的題材，不透過文字來傳達意涵。或許會有人覺得「平常畫漫畫是可以有文字的」，可在應該藉由圖畫表達的地方，卻選擇依賴文字，無論何種漫畫都絕非好事。能用圖畫來表達的地方，就必須使用圖畫

女生冷靜後露出笑容。
用OK繃修補，這一點是
相同的。

盤子店。

抱著買好的東西
回家。

男生從購物袋中拿出新的盤子。
他的頭上也有盤子。

廢校舍與紅豆麵包

出這一題的時候，我向學員們蒐集了可當題目的字眼，隨機組合打造成題目。

此時採用的單字包括「菁英上班族」、「廢校舍」、「紅豆麵包」、「邊跑邊哭」。我將它們整合成一個罕見情境，出了這一題。

☑ 對開，使用兩頁

☑ 限時五十分鐘

☑ 沒有台詞

☑ 有狀聲詞

來畫畫看！

菁英上班族造訪廢棄校舍，

吃著紅豆麵包時，

過往的回憶湧現，

開始一邊跑一邊哭。

分格規則

① 不可使用台詞或解說等文字資訊。

② 必須呈現出試題中的所有狀況。

③ 可以「加料」試題中所未描述的事態。

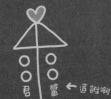
君 醬 ←這誰啊

回憶內容並沒有特別指定，但不少學員都想出了「收到同年級女生（初戀對象？）的結婚消息」……這樣的情節

男性一邊獨自吃著紅豆麵包，一邊回憶女孩與自己的過往種種。看見寫著結婚喜訊的明信片，開始奔跑了起來

©バタヤン

廢校舍的外觀。
以第一格而言，尺寸相當足夠，不過
圖畫的處理稍嫌平面，欠缺衝擊感。

格子有大有小，但小格子卻太小，並且過度連
續，這兩點我較為介意。儘管看起來都有充分
處理預示和反應，不過卻不太好懂，相當可惜

以主角登場的格子來說，大小相當充足。全身都放入
格中，同樣非常加分。雖然這應該是經過設計的俯瞰
角度，但是否真正適合這個角色，則得打個問號。

細數著主角的行動，不過由於有些格子太小，因此反而
不太好理解。尤其第六格拉開教室門扉的圖畫，更扮演
著下一格的重要預示，建議要再放大一點。

以大格呈現，拉開門的教室裡頭，是回憶中的兩人。
畫得不錯，但乍看之下可能會誤解成「現在教室裡有這樣的人物」
（雖然這也得視底稿的最終呈現而定）。

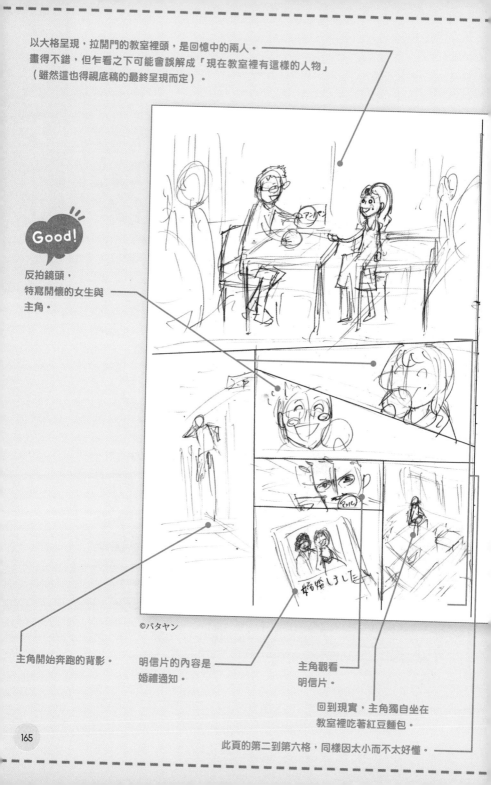

Good!

反拍鏡頭，
特寫開懷的女生與
主角。

©バタヤン

主角開始奔跑的背影。

明信片的內容是
婚禮通知。

主角觀看
明信片。

回到現實，主角獨自坐在
教室裡吃著紅豆麵包。

此頁的第二到第六格，同樣因太小而不太好懂。

我拿掉可以省略的格子，將圖畫放大呈現。
每格的圖也各自打造出景深，以展現戲劇張力

將廢校舍的建築稍微畫大，描繪瓦礫等，顯現廢棄感。
近景處配置禁止進入的封條，打造出景深。

主角登場的一格。
我將角度改為仰視。
雖然臉會變小，卻能
展現抖擻的菁英感，
期待能跟後半段劇情
更有落差。

主角進入校舍的這一
格，鏡頭從校舍內部
往外看。

我將原本撥開蜘蛛網
的格子，跟找到教室
的格子統整成一格。

Point

使用整層橫向格，拉長目光停留的時間。
「門的後頭有些什麼呢？」是對下一格的
重要預示。

門的另一頭有著回憶中的兩人，這部分是一樣的，
但在前方配置了現實中的主角。

使用整層橫向格，處理
兩人歡笑的反拍鏡頭。
我省略掉寫著明信片內
容的那一格，以放大剩
餘的三格。

格子如果太小，圖畫也會變小，感覺就像從遠處眺望著劇情，會削弱臨場感。

請別安於「只要仔細看就會懂」的畫法，目標要放在打造出「會躍至眼前」的畫面

Point

將跑掉的主角置於畫面遠處。
近景處配置他所扔掉的明信片，放大呈現內容，取代先前省略
掉的格子。

開場的動感引人入勝，是讓人印象深刻的一篇作品。在回想場景中，女孩遞出半個紅豆麵包，笑容實在很美

©森脇かみん

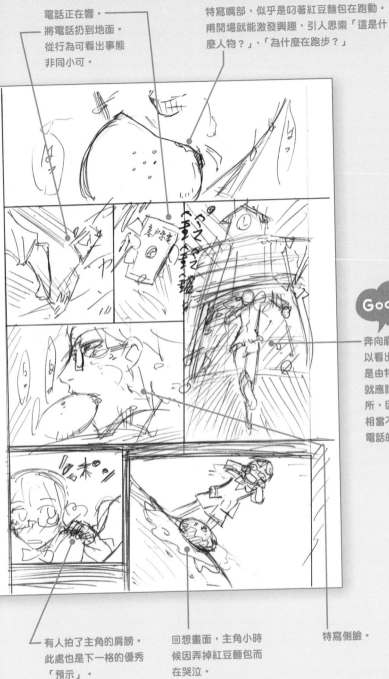

電話正在響。
將電話扔到地面。
從行為可看出事態
非同小可。

特寫嘴部，似乎是叼著紅豆麵包在跑動。
甫開場就能激發興趣，引人思索「這是什
麼人物？」、「為什麼在跑步？」

Goood!

奔向廢校舍。這裡可
以看出場景設定。若
是由特寫揭開序幕，
就應該盡早顯示出場
所，因此此處的構圖
相當不錯。圖中還有
電話的響鈴聲。

有人拍了主角的肩膀。
此處也是下一格的優秀
「預示」。

回想畫面，主角小時
候因弄掉紅豆麵包而
在哭泣。

特寫側臉。

用大格子呈現回憶中的女孩。
女孩遞出半個紅豆麵包。

拉開教室的門。
鏡頭從教室內部
往外。

靠近某張桌子。
這裡或許可以省
略。

桌面上仍留有愛
情傘的塗鴉。

©森脇かみん

開場和回憶畫面的感覺都很棒，可劇情越到後半越顯拘束，最後一幕主角握著明信片或照片狀的東西，同樣有點難辨識，實在可惜。刻意曖昧處理以供想像的表演方式雖然可行，但若能再多呈現一點，還是會比較親切

手中緊握著某樣東西。
儘管這可能是刻意圖低調的
表演效果，但還是要再多露
出一點會更好。

主角深陷於傷感之中。

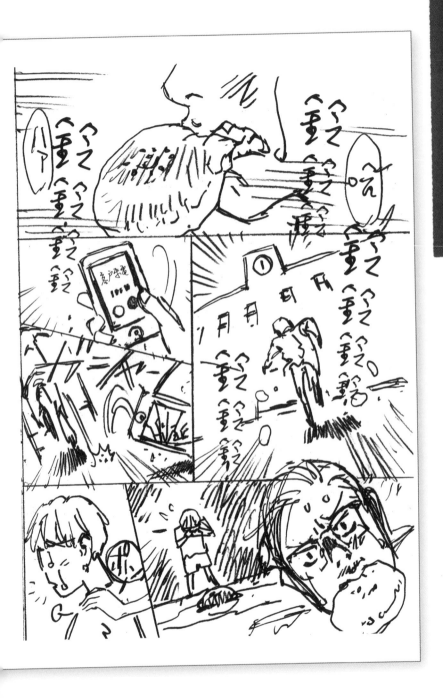

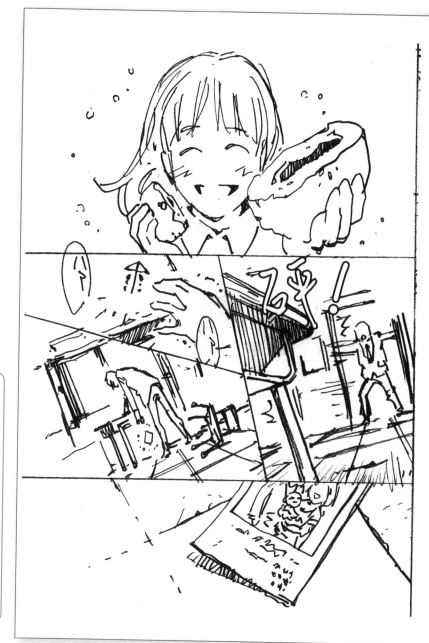

我沒有大幅變動，只替各格的構圖稍作修正。
圖面帶給人的印象，是否變得不一樣了呢？

採用側向角度，以強調正在奔跑。
行進方向朝左，這與漫畫的閱讀方向一致。
朝著跟讀者目光動線相同的方向，會更容易產生共鳴。
此外從這裡就已經安排電話聲響起。

幾乎按照原樣，但讓地面稍微傾斜，使畫面更有動感。眼淚跟汗水往外噴散。

來電中的畫面。

Point

將電話扔掉的一格。碎掉的電話畫在近處，主角畫在遠方，打造景深和廣度。
好的分格技巧，可以讓面積相同的頁面看起來更加遼闊。

回憶的開始。
我省略掉原本的特寫格，重疊到這一格裡頭。
如此處理，應該更能傳達「這是他腦中正在勾勒的回憶」。

進入教室的場景。
將前方的桌子畫大，並將
鏡頭位置拉低，透過仰視
角度來描繪，創造出（桌
子的）存在感。這樣處理
的話，就可以省略掉學員
作品中原有的下一格。
另外，我利用「砰！」的
狀聲詞夾住了角色。這也
是我常使用的手法。
閱讀狀聲詞的時候，視線
會自然而然地掃過角色的
圖畫，因此可形成圖與字
融為一體的整合構圖。

這張圖跟學員畫的一樣，但把遞出的紅豆麵包畫大，
並確實畫出臉頰旁邊的另外半個麵包。

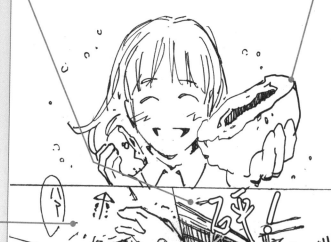

愛情傘的一格。

素描能力無法一下突飛猛進，不過若構圖到位，
作品看起來也會更加厲害。要在哪裡畫出什麼、
畫得多大？角度呢？好好摸索更加到位的構圖吧

掉到地上的明信片，可稍微窺見
照片中有抱著小孩的女性。

沉浸於感傷中的一格。
原本拿在手中的明信片
往下掉。

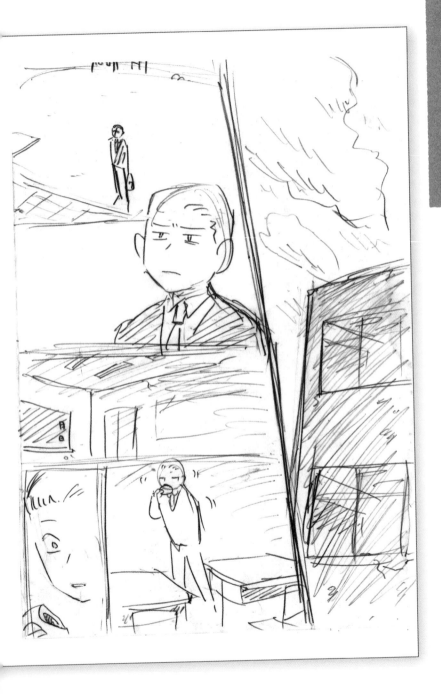

作品中，校舍的桌面上放著一朵花，令人印象深刻。一朵花喚醒了往日與女孩之間的回憶，這樣的描寫令人動容

©オノデラユズカオ

拉近特寫。頭部跨到第一格，既可放大描繪特寫，又不會妨礙到該格，是很不錯的選擇。

主角站在廢棄學校的操場上。以長鏡頭呈現全身。

採用大大的直向斜格，配置建築物。上方是遼闊的天空，創造了圖畫中的「留白」，使畫面更顯寬闊。相對地從第二格起，越往下走格子就越大，因此並未浪費空間。

沒有多餘的格子，格子大小也有強弱差異，相當易於閱讀，但在某些地方，構圖和故事步調的調配卻不夠用心。來想一想怎樣的構圖跟結構，才能將意涵表達得更清楚

注意到什麼的神情。扮演著跨頁後下一格的預示。

Good!

教室。不必動用角色，就能明白角色已經進到裡頭。從變動畫法的層面來看也很不賴。

光看第一頁並沒有什麼問題，但讀到第二頁之後，會發現故事後半段的發揮空間並不足夠。建議再多把後面的一格塞到第一頁來。

180

湧現各種回憶的場景。
雖然在底稿階段還能再修正，
但此處明顯尚未充分運用所有空間。

前一格視線所投向的物體。
不知誰在桌上放了一朵花。
好像畫得太遠了些。

角色身後的空間
浪費掉了。

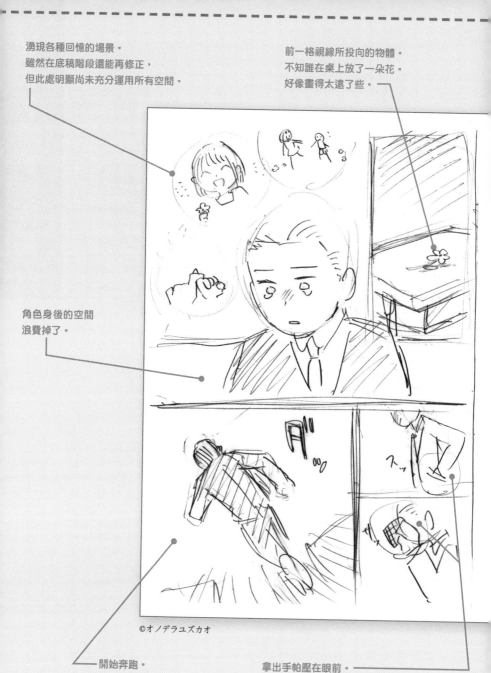

©オノデラユズカオ

開始奔跑。

拿出手帕壓在眼前。
壓抑的「哭泣」表現。以菁英上班族
而言，這種程度或許比較好。

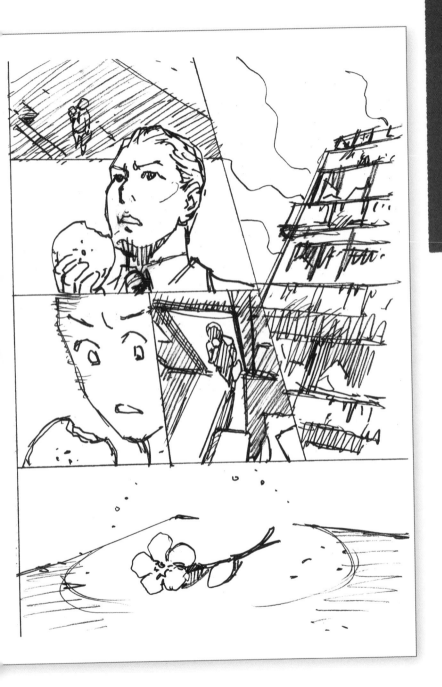

我將關鍵物品「桌上的花朵」畫得更大，強調出戲劇化的故事性。為此我姑且將格子往前塞，放到不需修改的第一頁。只要整體均衡性佳，就能產生更好的迴響

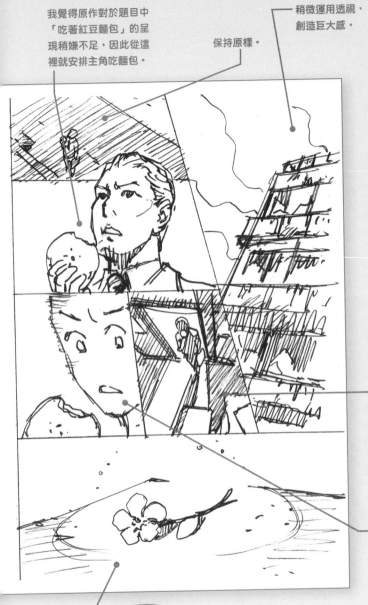

我覺得原作對於題目中
「吃著紅豆麵包」的呈
現稍嫌不足，因此從這
裡就安排主角吃麵包。

保持原樣。

稍微運用透視，
創造巨大感。

以俯瞰處理進入教室
的鏡頭。
由於第一頁增加了一
格，因此我將學員作
品第四、五格的資訊
濃縮到同一格中，以
爭取更多空間。

注意到什麼的表情。

Point

將原本第二頁的第一格移至此處，放大呈現。
加上了散發微微光彩的表演效果。

深谷老師的解說

184

花朵的格子已經移至第一頁，回想的格子可以相應拉大。
目光所注視著的花朵，以及藉此喚醒的回憶，都以「耀眼事物」的
描繪方式，照亮了主角。

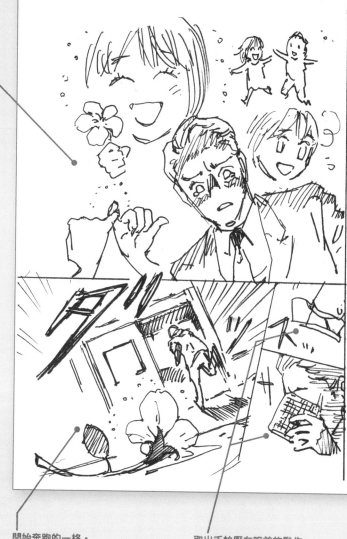

我將關鍵物品畫得更加吸睛。
空間上若有餘裕，先遠遠地畫小一點，讓人思考「那是什麼啊？」
然後在接續的格子中充分描繪，這樣的表演方式也OK

開始奔跑的一格。
將花朵放在前方，除了可使畫面更有
景深，也帶有「花朵目送主角離去」
的表演效果。

取出手帕壓在眼前的動作。
我將取景稍微拉近。

魔女教師

實例改作

動作場景篇 ③

動作場景篇的第三題，是很有奇幻風格的題目。試題內容雖短，包括該如何呈現「偷偷地」、如何呈現「弄丟魔杖」等，其實都需要諸多考量，非常有挑戰價值。加入奇幻因子，因為選項變多，所以負擔也會增加，不過各位學員似乎都更有幹勁囉！

☑ 對開，使用兩頁

☑ 限時五十分鐘

☑ 沒有台詞

☑ 有狀聲詞

來畫畫看！

地點在學校。
女性教師正偷偷地進行魔法訓練，
卻因弄丟了魔杖而感到哀傷。

分格規則

① 不可使用台詞或解說等文字資訊。
② 必須呈現出試題中的所有狀況。
③ 可以「加料」試題中所未描述的事態。

○占卜　×魔法

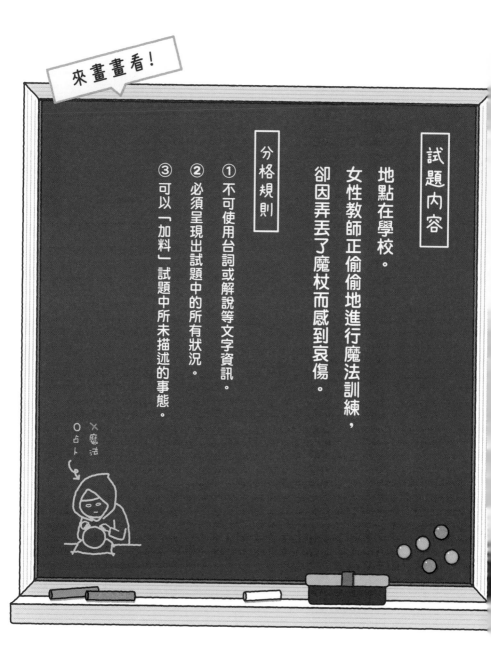

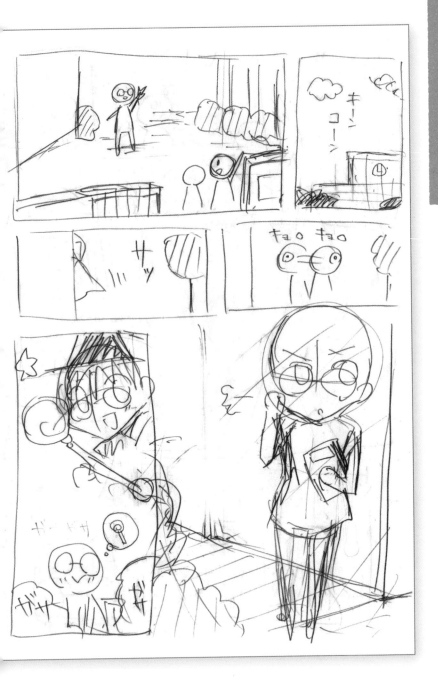

此作品儘管還是草圖，卻可以感受出角色神情和動作的可愛感。在雨中尋找遺失魔杖的場景，感覺得出相當拚命

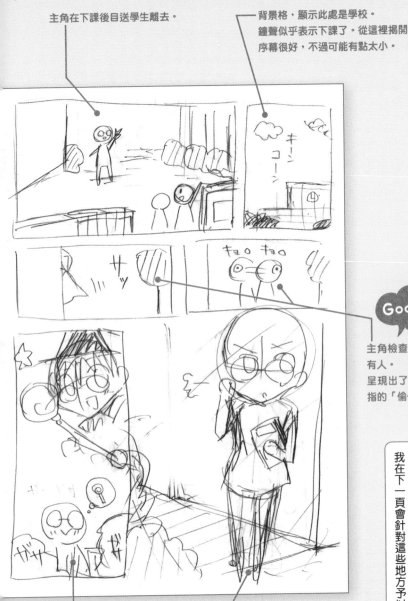

主角在下課後目送學生離去。

背景格，顯示此處是學校。
鐘聲似乎表示下課了。從這裡揭開
序幕很好，不過可能有點太小。

Good!

主角檢查四下是否
有人。
呈現出了題目中所
指的「偷偷地」。

主角一邊想像自己戴上魔女帽、
手拿魔杖的模樣，一邊在草叢裡
尋物。
似乎是在找預先藏起來的魔杖。

主角躲在暗處鬆一口氣。
採用大格畫出了全身。
儘管需要這樣的格子，但或許
不必放在這裡。

各格的大小有強弱差異，但重要劇情卻
畫得不夠大，且缺少了前置的「預示」。
我在下一頁會針對這些地方予以修正

深谷老師的批改

190

找不到，
陷入恐慌。

主角慌忙地四處尋找。跑來跑去的眾多身影很可愛。不過，第一格的「魔杖不見了！」跟第二格「到處尋找」的行動之間，建議要有「反應格」。

魔杖不見了！
這一格是相當重要的劇情，應該要再大一點。

Good!

校舍跟「嘎一嘎一」鳴叫的烏鴉，可了解時間的經過。

Good!

雨開始滴答落下，扮演著下一格「嘩啦」的預示。以這篇漫畫而言，這樣的處理方式，必定會比突然就嘩啦降雨還要好（當然也會有比較適合猛然大雨傾盆而下的情況）。

主角淋著雨的背影。這樣畫也不差，不過取景方面可能需要再多想想。

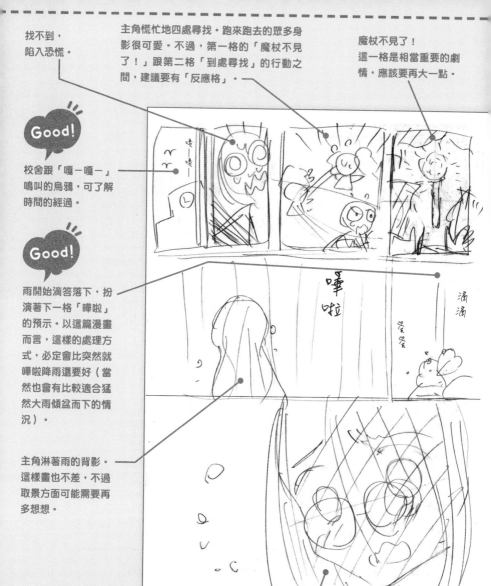

©もうり

特寫沮喪的神情。
表情很棒呢。

191

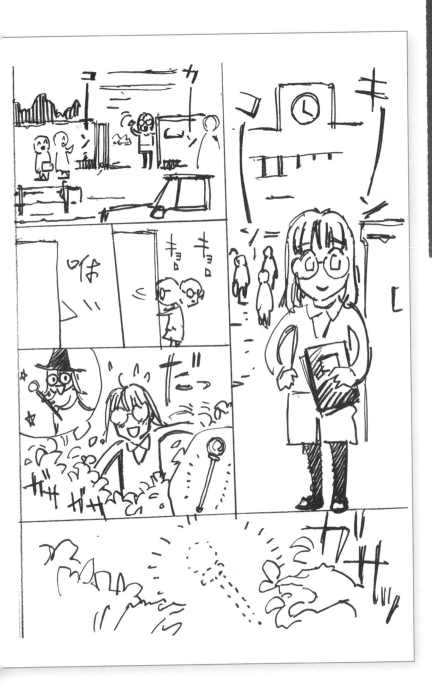

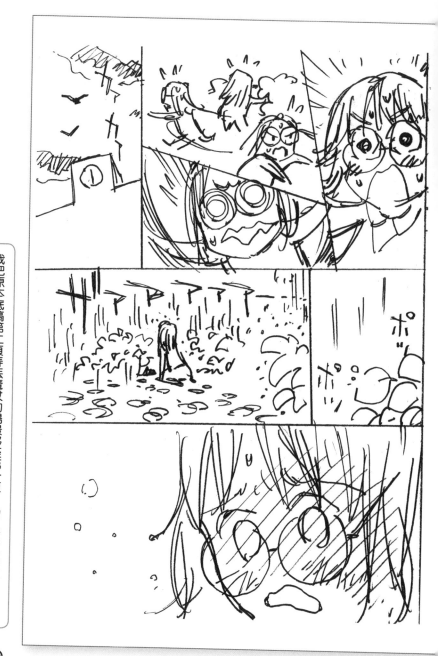

我把原本底稿第二頁弄丟魔杖的場景移至第一頁。為了好好發揮最後一幕快哭出來的神情，我認為應先強調「弄丟魔杖」這個原因

這裡很可愛，所以直接保留。

內容跟原作相同，但遠景加了校舍，中景是學生和主角，近景則加了駛過路面的車輛，格子雖小卻很有廣度。

Point

透過大格子呈現地點位在學校、下課鈴響起的時間，順帶介紹主角。

由於第一格已經放了全身，因此我姑且拿掉原本此處畫著整個身體的格子。從「咻！」的地方就開始找魔杖，也能加快劇情節奏。

Point

「魔杖不見了！」
我覺得這裡應該要放大呈現。

大受打擊！這是對前一格的「反應」。
顯示失去魔杖事關重大，並強調了次格
到處尋找的動機。

保持原樣。

保持原樣。

保持原樣。

淋著雨的背影。我
在地面上加了垂頭
喪氣的全身樣貌，
近景處也加上葉片
創造景深。

挑選應強調的關鍵很重要！
使用大格子，適當運用預示和反應，
來傳達出重要性吧

為了兼顧與其他格子的均衡而稍微縮小，
不過基本上保持原樣。

在廁所裡拿魔杖練習魔法的女性教師，不小心將魔杖掉進了馬桶裡。
等到下課後想去撿回來，卻發現魔杖不見了⋯⋯內容很可愛，是相當易讀的作品喔

©匿名

顯示此處是「女生廁所」。直截了當地傳達出地點。囉嗦一點的話，這其實也是文字資訊，但這種程度可以睜一隻眼閉一隻眼。先聽見「咻！」的聲響，也讓人更期待接下來的劇情。

Good!

用較大的格子，描繪廁所單間的內部，以及魔杖揮空（？）的主角全身。由於是在廁所單間裡練習，可順利傳達出試題中所要求的「悄悄地」。

特寫主角很享受似的雀躍情緒。

格子的大小、特寫和長鏡頭的強弱掌握都很棒，是非常好理解的作品。劇情事態的呈現手法，或許可以再處理得更簡單易懂一些

學生們進入廁所，來到單間外頭。

似乎有幾個人進入了廁所。主角嚇了一跳。

主角從門縫窺探情形。

咯啦咯啦聲。有人想打開主角這間的門。
主角驚嚇之餘放開了魔杖。除了咯啦咯啦
聲外，若能連同咯啦作響的門把都畫出來
的話，或許更能營造危機感。

魔杖掉進馬桶裡了！

主角傻眼的表情和上
課鈴聲（怎麼辦，可
是必須去上課了）。

主角從走廊跑向教室。
拋下重要的魔杖不管，
感覺有些不自然。

馬桶空空如也。

主角慌忙尋找。

表示時間經過的空白格。

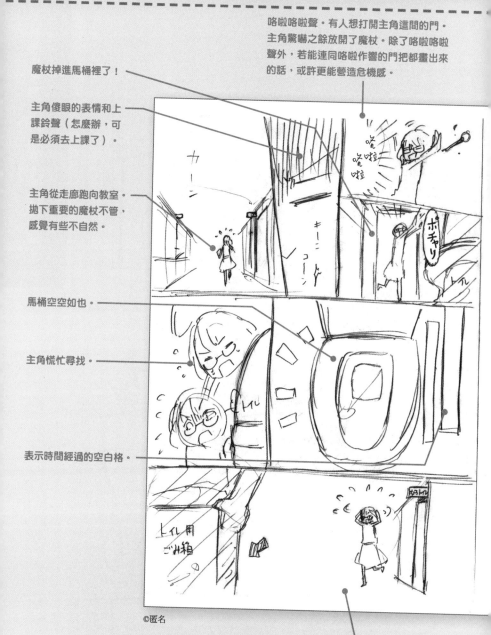

©匿名

備感驚嚇的主角來到走廊。
近景可見類似清潔人員的手上拿著垃圾桶。
以箭頭指著該處，表示魔杖被放進這裡回收了。

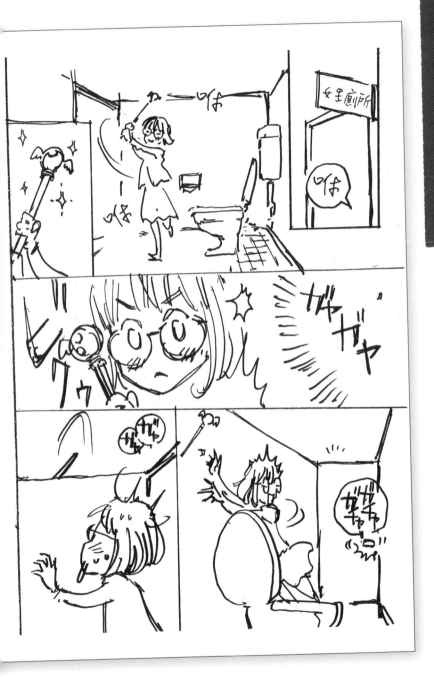

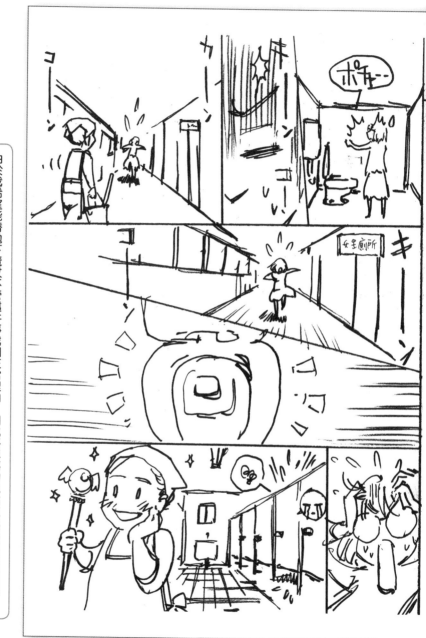

由於我希望能替拋下魔杖不管這件事找個正當理由，因此將掉落的地點改成隔壁間的馬桶。

除此之外，我也加上了主角下課後跑回來的一格，以及一臉開心地看著魔杖的清潔阿姨

Point

為了加速劇情發展，我將呈現魔杖亮晶晶的那格疊到第二格上。

保持原樣。

保持原樣。

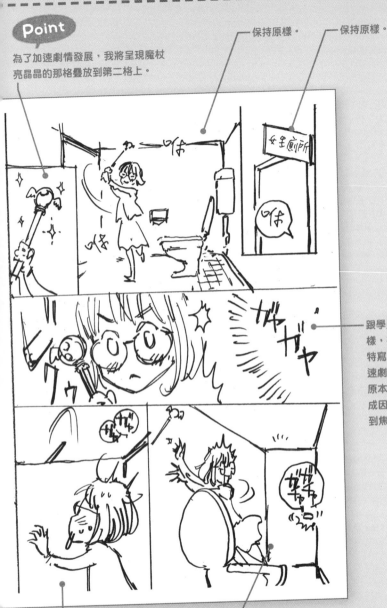

跟學員作品的第三格一樣，在這裡加入主角的特寫。不過因為我要加速劇情，所以改掉主角原本滿足的興奮貌，改成因有人進入廁所而感到焦急。

魔杖跑到隔壁間。

Point

廁所單間的門把咯啦咯啦轉動，主角慌慌張張放開了魔杖的情景。這格原本位在學員作品第二頁的第一格。我也將咯啦作響的門把加進了畫面中。

主角在上課鈴響時匆忙前往教室。
畫面前方已經畫出了清掃阿姨。

魔杖掉進隔壁間馬桶的跡象（因
為外面有人，又是掉到隔壁間，
所以不能馬上跑過去取回）。

Point

在跟前一格有著構圖相同的場所，描繪主角朝這個方向跑了過來。鐘聲響著，表示主角已經上完課，急忙跑回了廁所。

馬桶空空
如也。

要表達時間經過、發生了某事等，若能盡可能用眼睛可見的形式畫圖說明，就會變得更有趣。就算是可以運用文字的一般漫畫，比起透過字句表達，最好還是要極盡所能地利用圖畫來傳達意義。

廁所單間傳出亂成一團的跡象，同時，曾
在第三格稍微亮相過的清掃阿姨，似乎很
開心地看著撿來的魔杖。
透過這個形式，明確呈現出魔杖的去向。

備受打擊！

女性教師加完班準備回家時，發現原本應該在包包裡的魔杖不見了。

從最後呆立的身影，可看出正處於因高度驚嚇而目瞪口呆的狀態

©オノデラユズカオ

以俯瞰帶出教師辦公室全景。
可見主角獨自在此。

陰暗的走廊，教師辦公室
裡卻亮著燈。
時間和場所很好懂。

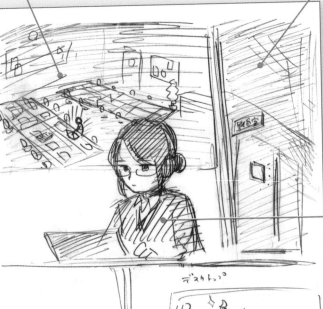

主角的半身鏡頭。圖跨
越到上方的格子，強調
了存在感。後方的空間
似乎有點太浪費。

電腦螢幕上有著魔法師
的圖。

劇情發展很自然，情感呈現也相
當不錯，但我覺得描寫稍嫌平淡
了些。另外也有一些該讓讀者知
道的資訊沒能傳達出來，我會針
對這些地方提出修正

整理物品的背影。
可感受到因「即將開始的
魔法練習」而感到相當
「雀躍」，不過若要兼顧
其他格的均衡度，此處的
格子或許不必這麼大。

主角的表情很開心。應該是在加完班後
看見桌面上的圖片，覺得很高興。不過
「本來在加班→結束→看見魔法師的圖
片→感到開心」的整個過程，似乎難以
讓人領會。

206

翻找包包→意識到什麼的表情→將物品一個個取出。充分傳達出了「因找不到重要物品而拼命尋找」的感覺。

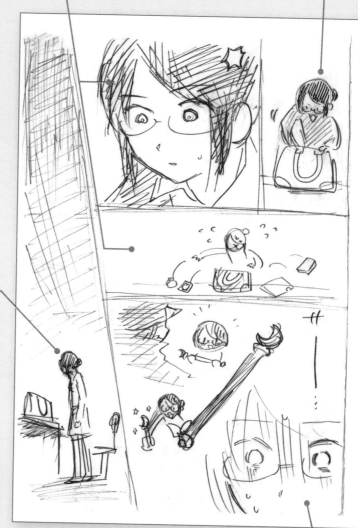

©オノデラユズカオ

主角灰心喪志。
故事在前一格已經全部講完，這一格則產生了餘韻。
在直向長格的下方畫出小小的主角，上方則透過大片留白來強調淒涼感。這就是「有了會更好的留白」。
畫有主角的下側較寬，上方留白的部分則逐漸變窄，斜格的運用也相當有效果。

描繪受到打擊的表情特寫、魔杖（遺失物）、魔杖的回憶場面，全都疊放於同一格內。效果雖然好，但空間未能全數運用，有點可惜；而回憶場面再多一點也會更好。

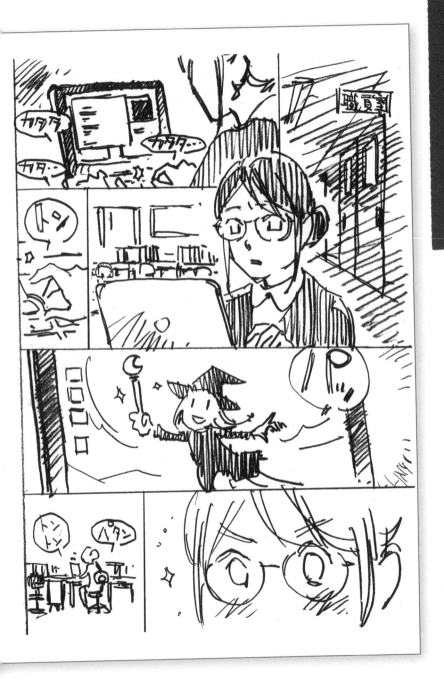

我把「原本在工作→工作結束→因看見魔法師的桌面而開心」的整個過程表現得更加明晰。「有了會更好的留白」保持原樣，「太浪費的留白」則填上內容

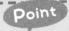

加班時的電腦畫面。
可明確得知這個時間點
還在工作。

第三格的主角圖像超出
格外,因此將教師辦公
室移往走廊的右側。

深谷老師的解說

主角疲憊的臉。
同時跨至上方和側邊的
格子。背景中描繪第二
格未畫出的「辦公室裡
沒有其他人」。

我插入一格,工作結束
時敲下最後一個按鍵。

關掉工作用的視窗,出
現了魔法師的桌面。使
用整層橫向格來描繪這
個瞬間。

興沖沖地整理物品的一格。
即便縮小也仍能充分傳達。

看著該張桌面,表情
熠熠生輝。

從包包中逐一取出物品的一格。為了變動畫法，且刻意不露出表情以激發讀者的想像力，故採用背影。

保持原樣。

基本上保持原樣。稍微強調了「仰角取景」。

「發生這種事後演變成了這樣……」像這樣的過程演變，就算作者本人很清楚，可倘若未能確實「呈現出來」，讀者就會無法理解。請好好分辨可以省略的過程演變，以及畫了更能幫助理解的過程演變。空間也是一樣。當作表演效果而該有的留白，以及等同於浪費空間的留白，也要懂得區別

Point

這格畫了主角的臉、魔杖，還有回憶場景。
我刻意將主角的臉畫成倒過來的，展現內心的惶惶不安。
魔杖徹底放大，甚至凸出格外。
增加回憶場面的元素，將畫面整個填滿。

情書

動作場景篇的第四題，也是帶有奇幻元素的題目。我試著加入了「情書」、「外星人」、「美少女」等大量的情感描寫，屬於不允許浪費格子、相當講求建構能力的題目。我原以為需要畫的東西一多，學員所呈現的內容就會有點類似，結果大家對外星人的創意卻很多元，十分有趣。

動作場景篇的第四題，也是帶有奇幻元素的題目。我試著加入了「非人角色」與「美少女」。

在兩頁的篇幅之中，必須整合「情書」、「外星人」、「美少女」等具有高度張力的元素，也有「喜悅→吃驚、恐懼→悲傷」

☑ 對開，使用兩頁

☑ 限時五十分鐘

☑ 沒有台詞

☑ 有狀聲詞

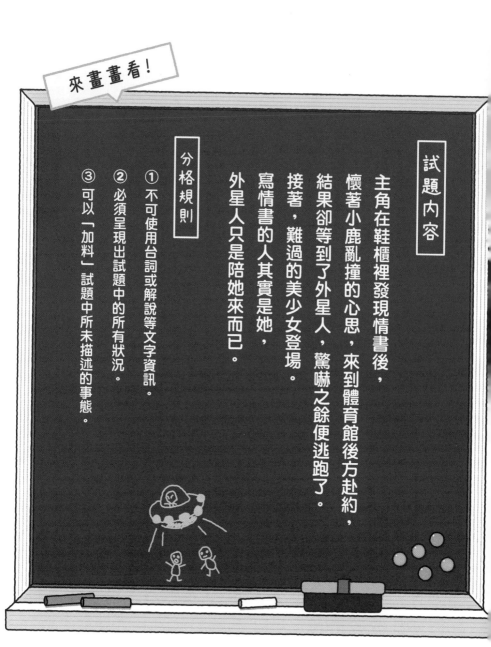

來畫畫看！

試題內容

主角在鞋櫃裡發現情書後，懷著小鹿亂撞的心思，來到體育館後方赴約，結果卻等到了外星人，驚嚇之餘便逃跑了。接著，難過的美少女登場。寫情書的人其實是她，外星人只是陪她來而已。

分格規則

① 不可使用台詞或解說等文字資訊。

② 必須呈現出試題中的所有狀況。

③ 可以「加料」試題中所未描述的事態。

「連平凡小事都處理得像是異常狀況」是一種表演；而若異常事態真的發生，又應該如何表演呢？請一邊思索這件事，一邊試著畫畫看

在這篇作品中登場的外星人繫著蝴蝶結，有著章魚腳。此作品的形式跟我在題目中營造的意象相當接近，儘管稍微欠缺意外性，卻像模範作品般，處理得相當出色

主角一臉害羞地幻想即將出現的女孩子模樣。男孩預想中的類型很多元，卻盡是可愛的女生，傻裡優氣得很有趣，對其後外星人登場也是不錯的預示。

長鏡頭，呈現角色在約定場所飄飄然等待的模樣。這一格可以當成作品中段用來轉換場景的格子，但拿來當作品開場或許稍嫌太小，建議最好能設計得更引人注目一點。

神情僵住的眼部特寫。究竟看到了什麼？這也是對於次格的優秀「預示」。

滿臉期待地回過頭來。

「拍拍」，有隻手拍了男孩的肩膀。這隻手某種程度上算是爆梗，不過由於後面的劇情相較離奇，因此先透露到這種程度，或許會比較易讀。
「咦咦咦？完全沒想到會是這樣！」當然也非常有趣，而這裡的處理方式則是：「該不會是……？」→「果然就是如此！」

Good!

疊放小格，接連地呈現「驚訝→心碎→受到重挫」的模樣。

在右頁的右下角使用出血的大格子，供外星人登場。因為第二格曾描繪過幻想中的美少女，所以在此形成了很棒的落差。俯瞰的構圖相當便於掌握情形。若想彰顯恐怖感，不妨選擇仰角鏡頭，但「外星人突然登場」這般衝擊性的場面，採用較穩定的俯瞰構圖來畫，則像是「冷靜傳達著不得了的事態」，顯得妙趣橫生。劇情節奏一路下來都大幅推進，到了這裡卻感覺瞬間凍結。在後方順帶畫出了外星人所搭乘的飛碟，這點也頗不賴。

外星人若有所思。這是很好的「停頓」。就算沒有這一格，故事也說得通，但加上這格，讀者就會準備好接受即將到來的意外劇情。

主角逃跑。近景處置入巨大的外星人，創造出畫面景深，並使逃跑的動作更有速度感。

外星人的身後，好像有人……（預示）。

用最大的大格子，讓美少女登場（爆點）。
此處少女右側的留白，看起來並不「多餘」。
這是足以展現少女之美的出色留白。
下方格線選擇斜切，也有使大格子看起來更大的效果。

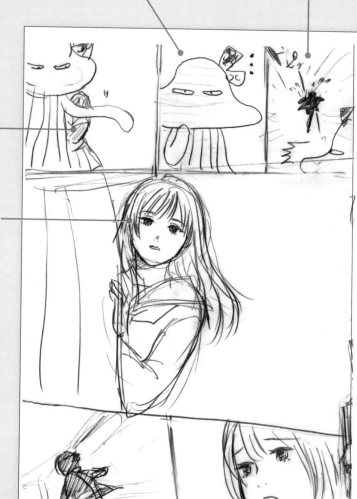

© Kurushima Satori

本作如同模範作品一般，處理得相當傑出，因此幾乎沒有需要修改的地方。頂多只需小改開場的兩格和最後一格即可。建議可好好看一下它的優秀之處

餘韻很不錯，不過好像有點太近了吧？

目送主角離去的方向，特寫悲傷的表情。那表情已默默說明她就是喜歡主角並寫了情書的人。

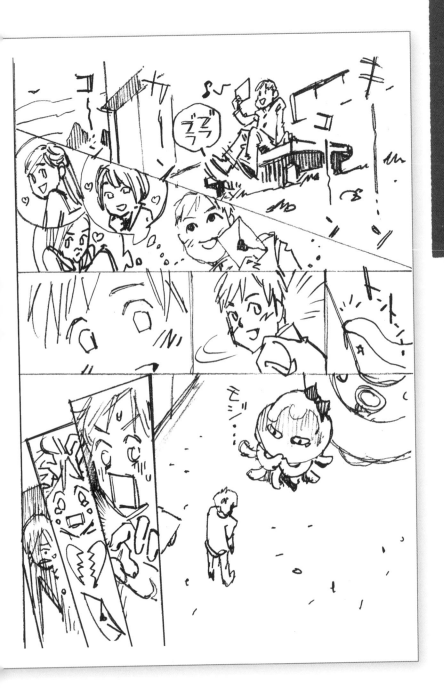

我只變動了開頭的兩格和最後一格

斜切一整層橫向格，擴大可用空間。
第一格處，於斜切後空間較大的地方畫上主角，
儘管是全身圖，還是稍微畫大一點，並先畫出手上
拿著信件的模樣。
空間較小的地方則畫背景。

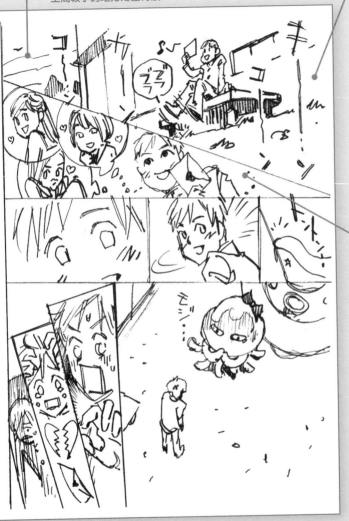

第二格，斜切後較小的空間，配置了
主角的單人表情與情書，空間較大處
則畫出主角幻想中的各種女生。

原作處理得非常好，所以我改得不多。

功力深厚的人，經常都不太擅長刻意表演。這個時代，人們追求著日漸強烈的衝擊感，不過個人的喜好還是相當重要。如何拿捏「溫暖舒服的感覺」和「衝擊感」的比例，或許正是個性所在

── 加入背景，將主角的背影縮小放遠。
格子雖然小，但由於畫出了遠闊的空間，因此使畫面有了「留白」感。主角位置遙遠，因而更能強調寂寥與「結束了」的感覺。

本作中登場的外星人感覺完全不可怕⋯⋯或者說根本就是又小又可愛。不只長相，那個傻傻的樣子也相當有趣。美少女的角色感覺有點特別，令人印象深刻

©カヂ

外星人登場！……也太小了
吧？無論怎麼說，真正應該
使用大格子的，應該是這裡
才對。因此縱然可惜，還是
要忍痛捨棄掉第一格。

主角很驚訝。
這是下一格極佳的「預示」。

草叢搖晃，發出「沙沙」聲。
在當事人登場之前先有這樣的
動靜，可以激發讀者的期待。

深谷老師的批改

主角丟掉情書逃走。這
麼可愛的外星人，有需
要怕成這樣嗎？不，倘
若真的初次遇見，或許
就是會有這種反應也不
一定。

格形和大小都有強弱之分，但在
重要的劇情處，卻搭配了功能和
尺寸不合適的格子，導致某些部
分的意涵難以完整傳達。後半段
幾乎沒有問題

貫穿頁面的一整條直向大格中，描繪了主角的全身，以及想像裡寫
情書者的形象。對於偏好「衝擊性第一格」的我而言，能夠得知這
麼多資訊，是很合胃口沒錯，但在這裡就用掉這麼多空間，後面重
要的格子就會跟著變小。此外在從上而下觀看第一格的過程中，容
易不小心就瞄到後面格子的劇情。在這樣的情況下，儘管很可惜，
不過就優先順序而言，或許應該放棄使用直向的貫通格。

有人用手撈起外星人。
這裡只露出手，是非常棒的選擇。

外星人被留在原地。究竟是在想
事情，還是什麼都沒想呢……？
一動也不動地佇立在情書旁的模
樣相當可愛。

美少女將外星人放到肩
膀上。不難想見彼此的
關係為何。

美少女讓外星人待在肩
上，凝視著情書。
腦中浮現的是稍微美化
過的主角身影。美少女
面帶微笑，不過感覺得
出來有點落寞。

©カヂ

美少女接受失戀（？）的事實，撕掉了情書。格內以浮動格描
繪主角跑掉的背影。若是在同一格內，她應該只能看到背影；
但既然都另外畫成一格了，或許也可以露出臉部。



我重組了第一頁的格區，以便放大外星人登場的格子。第二頁只做了微幅調整。這對外星人和女孩子，實在很不錯呢

為了把第四格切成大格子，此處不使用直向格，改
成整層橫向格。
這樣改動過後，想像女孩樣貌的框格會更好呈現。

第二層放入這兩格。
內容跟學員的作品相
同。

Point

我將這一格移到角落，做成出血的大格子。
尺寸放大之後，包括主角的腳便能畫入，
也更容易跟外星人產生大小對比。

228

先不露臉，只畫把外星人
放到肩膀上的動作。

這正是「分格能使題材散發的感覺全然不同」的一個好例子。驚人事態和可愛的地方，如果畫得過於輕巧，就很容易被忽略。我覺得流程可以是「先把想畫的東西全部塞進去→試著極盡所能地營造強弱差異」，但在最後收筆之前，還是要記得確認「這頁的關鍵格是哪一格」、「最該呈現的是什麼」、「有沒有呈現出來」

描繪毫不知情的主角臉部。

劇情步調相當快，最後還畫了題目所未提到的爆點「外星人成群結隊跑來復仇」。以跟可愛畫風不搭的恐怖爆點作結，是一篇相當有趣的作品

※增添題目中沒有的元素，並未違反規則

©三ノ宮みらい

主角歡欣鼓舞。在同一格中同時描繪主角的數個身影，展現出激昂的情緒。

前一格主角視線所看之處，拉開的鞋櫃裡頭有著情書。

主角滿臉驚訝。因什麼而驚訝呢？這也是對於下一格的「預示」。

體育館（？）右側，狀似是主角的歌聲。
建築物左側稍微可見的，可能是把主角叫出來的人。這邊好像有些難懂。

外星人登場，主角感到吃驚。格子太小，難以傳達出衝擊感。而構圖方面，若能變動人物的配置，應該也會更加便於閱讀。外星人穿著高中女生的制服，這點很有趣。仔細一看，外星人的身後有著人影，應該是美少女。

Good!

反拍鏡頭，困惑的主角與笑容詭異的外星人。比起突然開始逃跑，這兩個臉部格會形成更好的「停頓」。

主角逃跑，近處是慌慌張張的外星人。雖有稍微改變人物的尺寸，圖面看起來還是有些平面，顯得不太好懂。

232

美少女哭泣。外星人安撫她。
這是其後劇情推展的伏筆。取景
和角度要再想想。

外星人、從其身後出現的美少女全身，以及（美少女
的）重疊特寫。意思可以理解，不過由於特寫夾在兩
個人物之間，因此顯然無法畫得太大，整體感覺黏在
一團。改變人物的配置，應該會更便於觀看。

夜空。
時間經過與場景轉換。
相當明瞭。

幽浮大軍襲來。
是要替傷心的美少女報
仇吧？這是跟可愛圖畫
不搭調的恐怖爆點。

©三ノ宮みらい

內容相當有趣，不過構圖稍嫌
凌亂，給人難以閱讀的印象。
建議試著替表演內容選擇更適
合、更能暢快觀看的畫面

主角哭著入睡。將此格跟前一
格對換順序，或許會更能理解
這是他的房間。

主角的房間外。放著餐點但沒
有吃，似乎是因驚嚇過度而喪
失了食慾。在那扇門前，外星
人正在聯絡某對象。直接殺來
房間外面，實在很恐怖。

我營造了各格的強弱差異，並著重於角度與取景，將畫面修正得更加易讀好懂

Point

學員作品中「驚訝表情→情書」的順序也很不錯，但考量到後續劇情的步調，我決定統整在同一格中。為了將臉和情書同時納入景框內，我選擇了從鞋櫃內部朝外觀看的構圖。我想這也能營造構圖上的衝擊力道。

情緒激昂的一格。
我在「開心」和「奔跑」之間加入了「跳躍」。

約好見面的地點。
我加入了急忙赴約的背影。格子設定得較小。

兩人臉部的反拍鏡頭、主角遁逃，壓得小一些，省下的空間拿去用在外星人登場的那一格。

外星人出現。右側近景畫著巨大的主角，左側是外星人的全身。我將左右互換。閱讀方向是從右至左，跟主角的面向相同。此外，順著已經出場的主角視線看過去，易讀性也會更高。順序是：「驚訝的表情→順著視線看去→有外星人！」

236

美少女哭泣，外星人安撫。
俯瞰鏡位，將全身納入景框中。

美少女登場的一格。這裡也配合閱讀方向，配置成「已經出場過的外星人→初登場的美少女→美少女的特寫」。美少女的特寫可以畫得比原本大。

夜空的一格。
保持原樣。

格中的人物配置、各格的大小均衡都相當重要。作畫時要留意構圖的穩定程度。易讀性會直接影響到趣味性

幽浮成群來襲。採仰角描繪，像是隔著房屋仰視著空中的幽浮隊伍。比起攻擊方的視角，我覺得採用被攻擊方的視角，感覺會更恐怖。

外星人在門前。
這樣排序，較能理解這裡是主角的房間。

先畫主角正在
睡覺。

等待著主角的，是一隻巨大的外星人。外星人的造型相當吸睛。美少女從外星人腹部處跑出來的登場場景也一樣，儘管意義不明，卻十分具有衝擊性

©須田翔子

鞋櫃裡放著情書。近景處有其他學生，遠處則是主角。構圖有景深很不錯，不過通篇都缺乏能夠好好看見主角長相的格子，因此這裡或許可以把遠景跟近景反過來處理，確實露出臉孔。
時間經過的格子，好像有點多餘？

以天空為景，舉起情書的圖。這是有「留白」的好構圖。L型格的右下部分，似乎留得稍嫌零碎。

主角立於見面地點的長鏡頭。
心兒砰砰跳。

格子的空間運用和視線誘導都很傑出，因此我幾乎沒有改動。在翻頁後只修正了細節

吸氣時往上
一看……。

深呼吸，既可顯現主角的性格，而且會自然而然地往上看，連接後半部的劇情。

望向上方的驚訝目光。看見什麼了呢？
這三格從趣味情境之中帶出了重頭戲，相當厲害。

240

使用貫穿頁面的直向格，設計得相當不錯的外星人登場啦！好可怕！
鏡頭位置比主角的頭還高，稍微俯瞰著近景處的主角。
雖然感覺是在仰望遙遠的外星人，但鏡頭若能再大幅放低一點，或許會更好。

Good!

「嘎啊」的嘴型，應該是要橫向拉開吧。
由於第一格很有震撼力，因此就算直接進入第三格的驚訝表情也算可行，光加入這個動作，外星人的存在感便增強了許多，用狀聲詞夾住圖案這點同樣非常加分。

主角害怕的臉。

主角逃命。這邊因為還在草稿階段所以尚能容忍，但奔跑的方向或許可以再講究一點。
另外，若採取這個角度的話，巨大外星人就只能看到腳了（那樣的話，倒也能營造出另一種恐怖的氛圍）。

©須田翔子

Good!

美少女視線的前方，是主角奔逃的背影。為了不妨礙這格的美少女特寫，主角是該縮小一點沒錯，但縮得太小可就不好了。結局格很小，只將主角超出格外，運用了一點小技巧呢。

不知為何肚子突然「啪啦」地打開。美少女登場。非常棒。

美少女的特寫。好可愛。

左頁第一格的衝擊感非常精彩，因此不管怎麼修其他地方，總覺得「只是在修一些小細節而已……」（笑）。修正的部分較著重在「離鏡頭很近的感覺」。感覺起來怎麼樣呢？

為了下一格，這邊稍微縮小。一則因為原本都沒
機會看到主角的臉龐，二則也是為了活用景深，
將主角放在近景，遠景則放了路人。

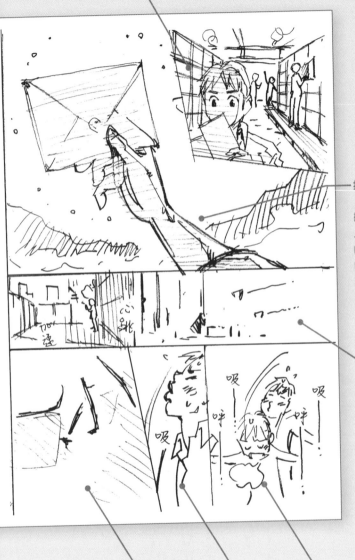

把手臂一帶都加進畫面中
（取景）。感覺像是將情
書高舉於空中。由於是往
上舉，因此情書雖有一定
的距離，手臂卻是從鏡頭
的近處開始延伸（臨場
感）。有效活用了L形空
間。

Point

約好見面的場所。
從側向觀看建築物，創造
景深。畫面朝有眾人聲音
的右側淡化。

保持原樣。

外星人保持原樣。主角也採取仰視構圖。
讀者感覺起來不是看著「外星人和主角」，而是
跟主角一同仰視外星人（共鳴）。

保持原樣。

主角逃跑的方向，朝
鏡頭靠近。
放低鏡頭向上觀看，
將外星人的全身置入
畫面中。

這部作品也很傑出，因為「這邊好厲害！」的創意不少，所以相對地一些細節就讓人沒那麼在意。雖然如此，不過在心情上，我還是期許能在畫面的所有角落都投入全盤的努力。畢竟細節也該好好處理，呈現在讀者眼前才對

配合少女的主觀角度，畫成背影。

保持原樣。

實例改作

動作場景篇 ⑤

冰淇淋

這是動作場景篇的最後一題。

此題稍有難度，包括狀況說明、場所與時間的推移、情感變化等，需要說明的事情非常多，如果表現手法不夠高明，就會很難在兩頁的篇幅內講完。

各位也請務必挑戰看看喔。

- ☑ 對開，使用兩頁
- ☑ 限時五十分鐘
- ☑ 沒有台詞
- ☑ 有狀聲詞

試題內容

炎熱的夏日。

主角在公園中看見朋友。

本想出聲喊對方，卻突然打消主意跑去買冰。

回來後發現他已經跟其他認識的人在吃冰了。

主角備感沮喪，偷偷地吃掉兩人份的冰。

分格規則

① 不可使用台詞或解說等文字資訊。

② 必須呈現出試題中的所有狀況。

③ 可以「加料」試題中所未描述的事態。

有夠長

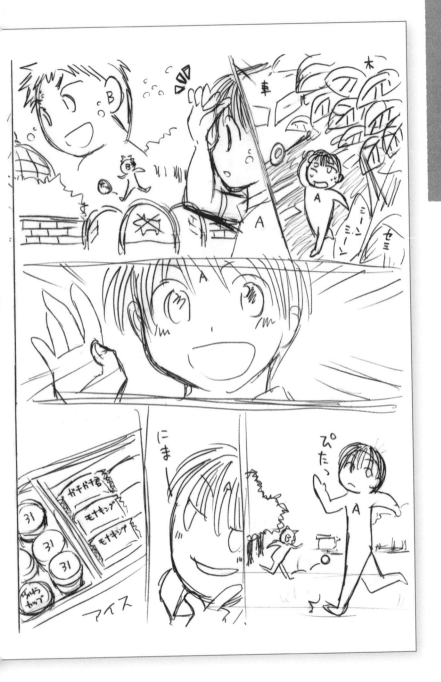

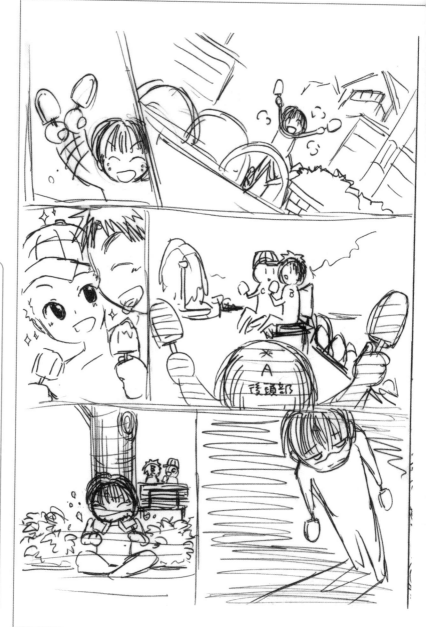

主角是位少年。神情的變化相當可愛，必要的情節都有確實展現，且統合得很好，是充分表達出試題內容的一篇作品

©匿名

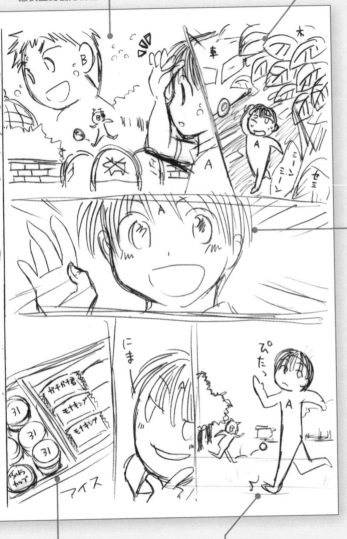

主角在近景，朋友在遠景。
疊放朋友的臉。
景深也有做出來，是必要元素一
應俱全的優秀構圖。

主角登場，並呈現了「炎炎夏
日」的感覺。角度方面或許可
再多費點心。

特寫看起來相當開心
的主角。

冰品櫃。
從這裡可看出主角
想到了什麼。

想出聲叫喚但打消念頭。

第二頁切成三層，每層各切出兩格，總共使用六格，
但尺寸差異不大，導致劇情高潮的關鍵格感覺較弱。
每格的圖都畫得很好，試著保持這個優點，打造成大
格子以增強氣氛吧

拿著冰用力揮手。
一臉喜悅的表情，成了接下來衝擊
格的優秀「預示」。

主角買完冰後
開心歸來。

隔著主角歡欣的姿勢，
看見兩人感情融洽地吃
著冰。
因為構圖不錯，所以此
處的內容建議再放大呈
現。

特寫前一格遠景處很小
的兩人。感覺是主角的
主觀視角，不難推斷主
角目睹此景的心情。

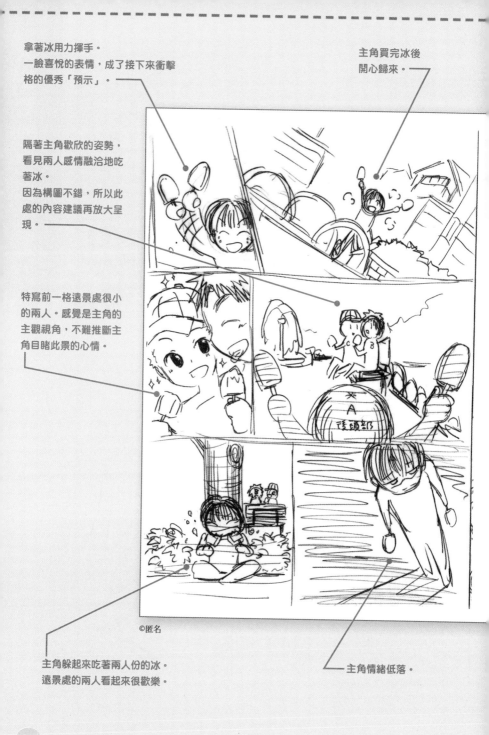

©匿名

主角躲起來吃著兩人份的冰。
遠景處的兩人看起來很歡樂。

主角情緒低落。

251

圖畫幾乎都保持原樣，不過將劇情高潮改成大格子，並稍加修正取景。

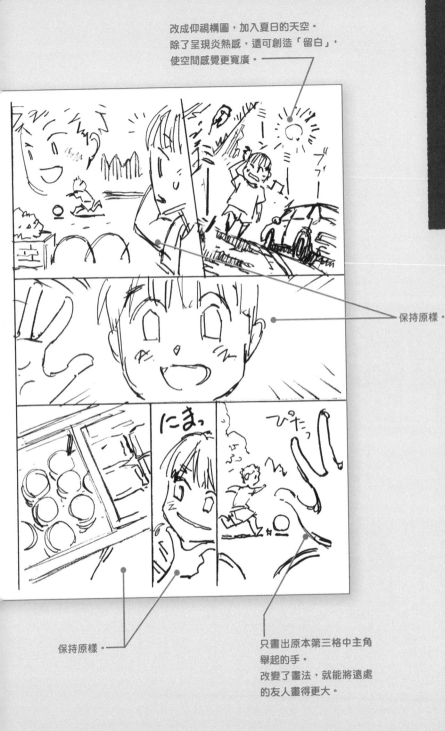

改成仰視構圖，加入夏日的天空。
除了呈現炎熱感，還可創造「留白」，
使空間感覺更寬廣。

保持原樣。

保持原樣。

只畫出原本第三格中主角
舉起的手。
改變了畫法，就能將遠處
的友人畫得更大。

圖畫保持原樣，但為了放大下一格，將第一層稍微縮小。

Point

使用整層橫向格，將圖面畫大。
觀看這一格的時間拉長，能夠傳達的訊息也會變多。

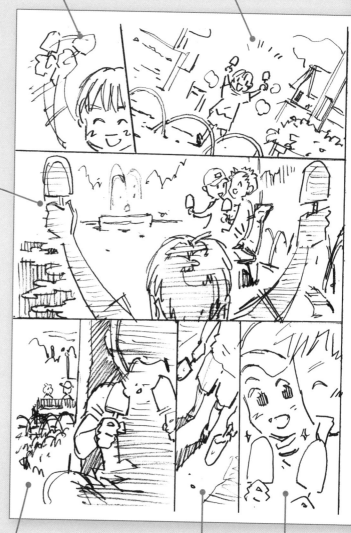

選擇描繪出什麼來傳達意義，是很重要的。哪怕是一開始腦中就已浮現構圖的人，也要先想想那是否已是最佳選擇、對整體均衡而言什麼圖更重要，相反地是否有可以省略掉的圖。接著再就各格的功能，去思考需要多大的格子，分鏡工作就完成了

我將最後三格放進同一層，由於空間變小，同時也想用變動畫法，因此切掉了主角的臉部。閱讀視線會落在主角手中的兩根冰棒上，誘發對其神情的想像。

保持原樣。

我將原本在近景處的主角改成超出格外的超近景，並塗蓋陰影。遠景處描繪明亮的兩人，藉以對比。或許有點做過頭了啦（笑）。

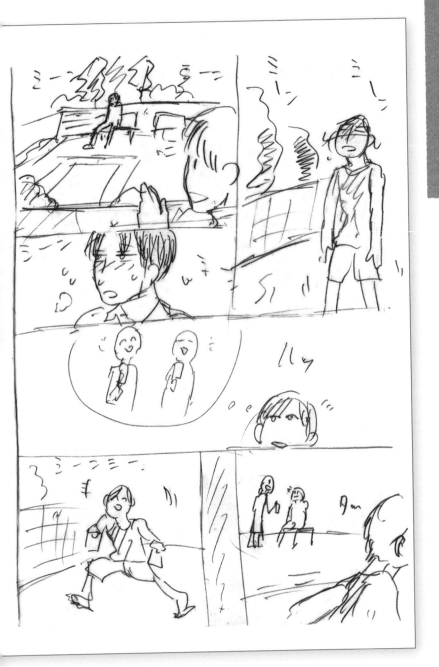

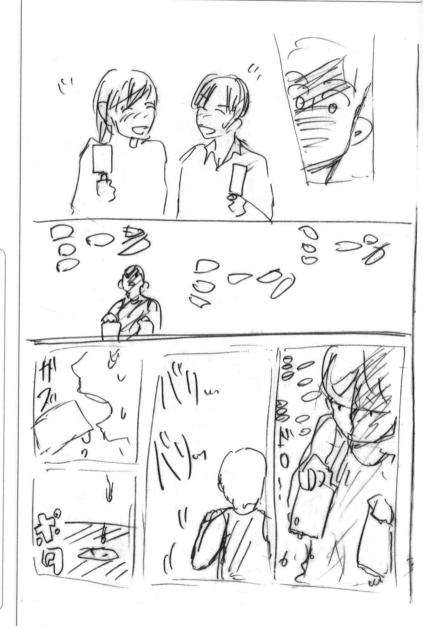

這次故事的主角是位青年。第一頁最後興高采烈的模樣，與結局對比真是令人難過。最後一幕究竟是融化的冰，還是眼淚呢⋯⋯

©シオダ

特寫朋友看起來好像很熱。我希望在這格跟次格之間，就描寫出題目所要求的「想出聲叫喚卻打消主意」。

發現朋友。

主角登場，取景到膝蓋下方一帶，似乎有點太過隨意。

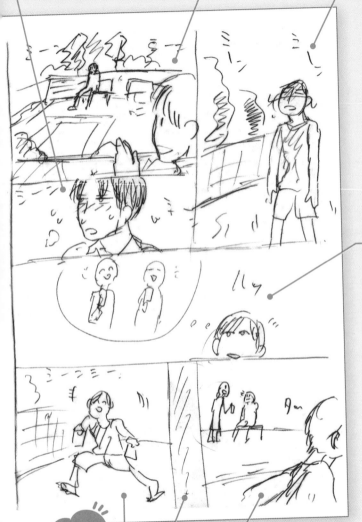

主角想像兩人一起吃冰的場景。這格有多餘的空白，考量到前後劇情，或許應該稍加縮小。

畫面整合得很好，但該說太過規矩嗎？乍看之下總覺得衝擊力道太弱。讓我們試著想一想，應該怎樣增強印象。

Good!

主角興沖沖地買冰回來。
在接下來的震撼之前，這格很有事先拉抬的張力。

代表時間經過的格子。

主角跑掉。
遠景處已有某人走向朋友。

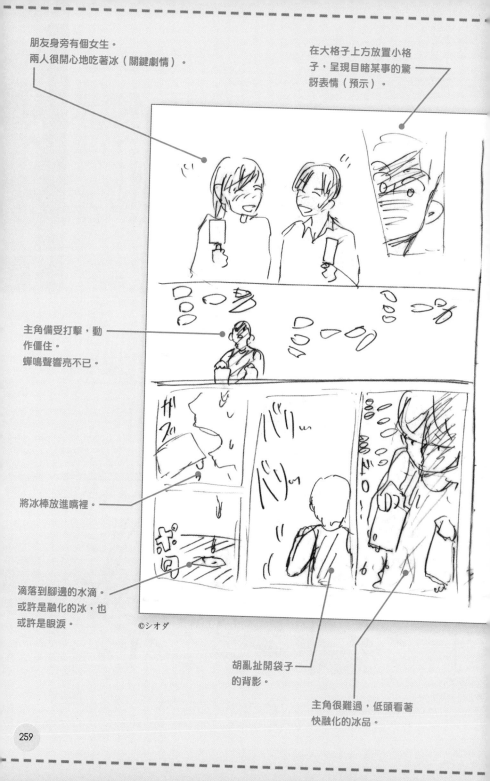

朋友身旁有個女生。
兩人很開心地吃著冰（關鍵劇情）。

在大格子上方放置小格子，呈現目睹某事的驚訝表情（預示）。

主角備受打擊，動作僵住。
蟬鳴聲響亮不已。

將冰棒放進嘴裡。

滴落到腳邊的水滴。
或許是融化的冰，也或許是眼淚。

©シオダ

胡亂扯開袋子的背影。

主角很難過，低頭看著快融化的冰品。

感覺是否不太一樣了呢？

我將大格子的搭配保持原樣，調整了每一格的構圖。

幾乎保持原樣，稍微縮小，當成預示。

我置入主角的全身，放在稍遠處（中景）。前方路面上有樹影（近景）。主角的背後也有景色（遠景）。蟬鳴聲同樣有大有小，並以仰視角度畫出天空，創造有景深的立體景色。

特寫朋友似乎感覺很熱。我將此處放大，並疊放上學員作品之中所沒有的格子：主角想要出聲叫喚。

維持整層橫向格並縮小，將空間留給下層。

主角興沖沖地回來。

表時間經過的格子，也加入天空、樹木、蟬聲。

Point

鏡頭朝著主角跑來的方向，只畫腳部。如此一來可以創造景深，使觀看視線更容易移向主角身後的兩人。

深谷老師的解說

262

兩人融洽地吃冰（關鍵劇情）。

似乎看見了什麼的表情（預示）。

主角看見第二格中兩人後的表現（反應）。一般應該要把關鍵格放得最大，但此時主角的心情最為重要，因此我刻意將反應格放大。放入主角的全身，特地放遠視線，將主角畫小，呈現被拋棄的感受。周圍描繪了偏濃的樹影，彷彿身處黑暗之中。蟬鳴聲放得偏大。

和特寫與半身，以及最多只畫到膝蓋或腳踝的圖相比，想將全身連同腳部都放進畫面之中，其實格外費工，相當麻煩。不過正因如此，畫面也會更加穩固，看起來像是「踏實的漫畫」。若有表演上的必要性，就算麻煩也要努力去畫。作者怕麻煩的地方，可能正是讀者一再回味之處

水滴落到地面。將穿著拖鞋的腳也畫進來，顯示這是主角的腳。

保持原樣。

主角坐下撕破冰棒的包裝。臉部塗蓋陰影，嘴巴叼著剛剛打開的冰。腳邊有著空袋子。可傳達出主角自暴自棄的情緒，構圖也很有一致性。

截去主角的臉，隔著冰棒可見腳部。就算不直接描繪悲傷的臉孔，也能傳達出哀愁感。

這篇作品的舞台是夏日祭典。此處的「冰」是刨冰。夏日祭典的設定很有情調，最後場景也全員到齊，是讀後感非常棒的作品

朋友先登場。若能把遠方路人縮小一些，改變與朋友之間的距離，景深就會更明顯。背景處的燈籠也建議要確實放進畫面中，營造夏日祭典的感覺。

夏日的天空。此處選擇夜空或許比較好。此外這邊下面較寬的傾斜格形，會妨礙到第二格。

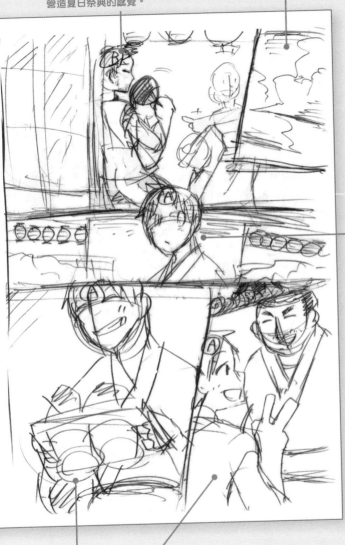

主角登場。可能要再大一點，才有主角的感覺。

半身鏡頭太多，都是靠近的圖，因此「留白」不足，造成了擁擠的印象。此外，如果沒有讀過題目的敘述，將會難以理解主角的移動位置及相對距離，這點同樣令人介意

主角端回兩人份的刨冰。

主角對攤販的大叔比出兩根手指。倘若選擇畫出兩份冰（在這裡是刨冰），將可顯示主角買了自己跟朋友的份；不過這裡的處理方式，卻能傳達出主角雀躍的情緒，是非常棒的一格。

Good!

主角看著前一格的
兩人。
孤零零小小一個的
畫法，即使笑著，
也能看出主角受到
了打擊。

兩人融洽地吃著冰。
跟前面格子的連貫度相比，
或許稍顯唐突。

主角低頭看著兩人
份的刨冰。

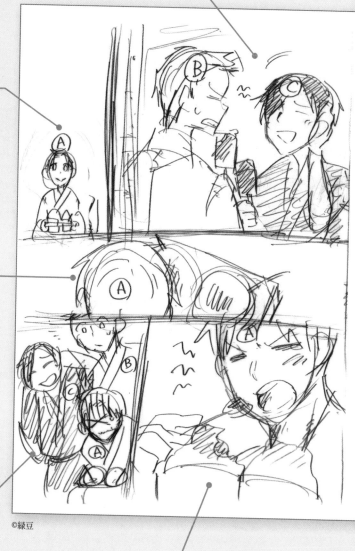

©緑豆

Good!

主角肚子痛。兩人十分擔心。
這是眾人和樂融融的結局。

自暴自棄。

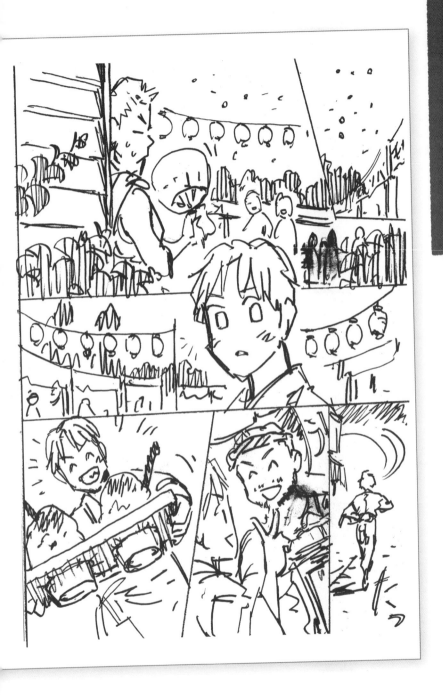

為使劇情發展更好懂，我插入一些格子，並稍微拉遠鏡頭，以使場景和相對位置更加明確

放大朋友、縮小路人，創造出距離感。燈籠也拉遠置入畫面內，並描繪了祭典的情景。

夜空的鏡頭。改成上面較寬的斜格，避免妨礙第二格。

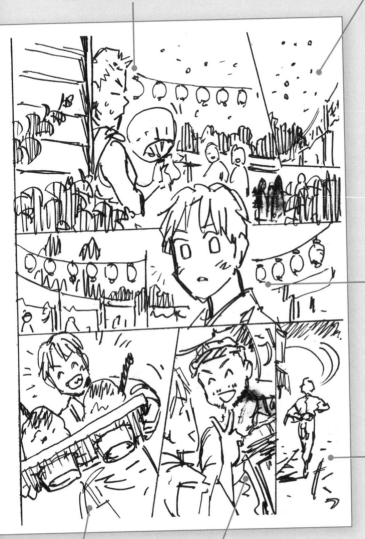

主角登場的一格。稍微放大。

Point

插入跑走的鏡頭。顯示主角是從看見朋友的地方，跑到稍有距離的地方去買東西。

稍微拉遠鏡頭。

攤販的大叔。也稍微露出刨冰機等物品。

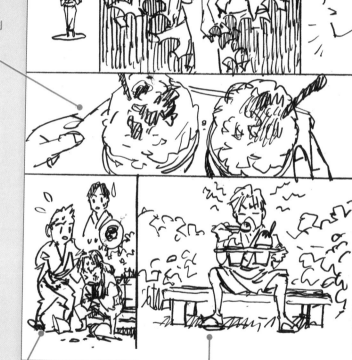

主角視線前方的兩人。
採用主角的主觀視角，
稍微拉開距離。

插入一格，好像發現
什麼的表情。

強調孤零零的感覺，小
小的全身。

兩人份的刨冰。
這裡也拿掉主角的頭，
改成主觀視角，只放刨
冰。

此處同樣放入三人小小的
遠視圖，創造餘韻。

自暴自棄。
通篇有較多拉近的鏡頭，因此這裡
乾脆拉遠，畫出全身圖。

如果盡是遠距離鏡位的圖畫，感覺會像從遠處眺望劇情發展，導致缺乏張力與臨場感。相反地，若全是近距離鏡位，儘管有張力，卻會難以理解狀況和相對位置，產生擁擠的感覺。前面已經說過，這就跟格子的大小一樣，遠近鏡位的強弱差異也相當重要

於「分格空間」的課堂上，除了本章所介紹的作品之外，還曾做過許許多多的題目。此處將會介紹一部分曾實際在分格空間課堂上出過的題目，但只有題目。規則跟前面一樣。請務必試著畫畫看。

對話場景篇

A：「資料消失了！」
B：「重做一次吧，我來幫你。」
A：「……如果是○○的話，一定早就幫我備份好了。」
B：「……怪我囉？」

對話場景篇

A：「你，是外國人？」
B：「為什麼會這麼想？」
A：「你，是外星人？」
B：「被看穿了，你還是第一個識破我身分的人呢。」

動作場景篇

主角在畫一個魁梧的男人。圖畫突然化為實體。男人毆打主角，爾後離去。主角靈機一動畫了美女，美女果然也化為實體，毆打主角，爾後離去。

對話場景篇

A：「下週我很忙，沒辦法見面。」
B：「這樣啊……」
A：「寂寞嗎？」
B：「……」

對話場景篇

A：「突然變冷了耶。」
B：「我沒出門所以沒發現。」
A：「就算忙碌，偶爾還是要出門比較好喔。」
B：「那你就帶我出去玩啊。」

動作場景篇

主角在森林裡碰見形態怪異的人。逃跑時墜落懸崖，回過神來發現身在家中床上。是夢嗎？可卻遍體麟傷。望向庭院時，卻發現了剛剛的怪異人物。一瞬間目光相交會，然後就消失了。

動作場景篇

女生想煮東西給戀人吃。明明準備得相當齊全，成品卻超級失敗。由於兩人都飢腸轆轆，因此戀人便湊合著隨便做了些餐點，不但烹飪技巧高超，做出來的菜又好吃得不得了。讓女生心情相當複雜。

動作場景篇

在學校裡跟喜歡的人對上眼。因為對方笑了所以很開心。回家路上，對方跟其他的男生待在一起。讓主角感到十分茫然。這時又跟對方視線交會，對方卻很冷漠，別開眼走掉了。

Part 3
改造過去的作品

這一章要改的不是學員作品。我會試著運用前面介
紹的種種技巧,替自己之前的作品重新分鏡。

範例取自我在約二十年前的拙作《運び屋ケン》
(送貨員阿健)。
那是我剛出道沒多久時努力畫的作品,若能運用我
現今擁有的經驗與技巧,作品究竟能夠產生多大的
變化,抑或是不會改變呢?敬請期待。

深谷老師於1998年所畫的舊作！

啤酒，在炎熱的國度喝起來最棒了。

配上還過得去的下酒菜，

語言的話，大概是可以和女孩子小聊幾句的程度。

Please～

!!

?

再來就是——

出處：《送貨員阿健》© 深谷陽

這是首次連載的第一頁。主角是位跑遍全球的貿易商，愛酒也愛女色。此頁呈現主角日常的豁達性格，一路畫到危機逼近

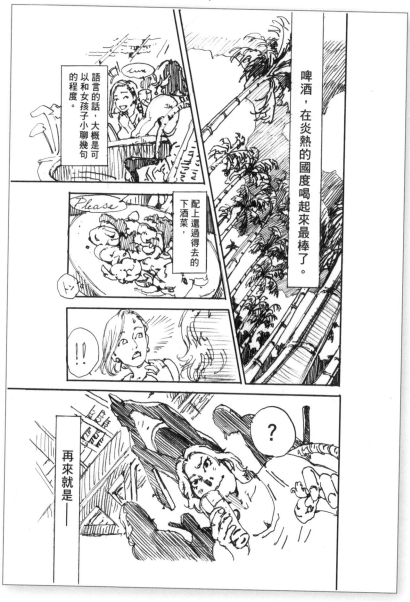

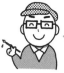

我大膽地變動分格，創造出張力和臨場感。
跟舊作的差異相信能一目了然。不過在下一頁，
我仍會解說箇中意圖

用現今標準檢討昔日作品的話……

我因為喜歡這句台詞，所以才開始動筆畫故事。
由於台詞很悠閒，因此故事一開始的構圖也充滿了悠閒的氛圍，描繪了遠處的檳榔林，但就帶入力道而言，卻欠缺張力。

人物初次登場的一格。
為能傳達氣氛，就算簡單也好，還是要有背景。

食物畫得太隨便，看起來並不好吃。

我覺得通篇分格都給人靜態的印象，希望能更有張力和臨場感。讓我們看看下一頁的幾處修正吧

重畫作品的解說

改成可見桌子底面的微仰角構圖，並加入天花板、遠處的盆栽等背景。

放大餐點，畫得更美味（預計最後完稿時看起來會更好吃）。這類在故事中並不重要的小素材，也要多多著墨才行。

加戲畫上女生的手。

使用整層橫向格，並傾斜畫面，將圖盡量畫大。

Point 使用容易營造張力的直向長格，不選擇遠觀樹林，而是將鏡頭放進林中，仰望天際。
展現了天空的高度，近樹和遠樹的大小也有差異，可呈現出景深。

頁面的面積和格數都不變，景深和取景卻使每一格感覺起來都變大了

深谷老師於1998年所畫的舊作！

很大隻的人妖？
那是什麼啊？

黑髮的…公主？
…我才不知道咧。

總而言之，我現在狀況應該還行…

等下一次醒來之後，再來思考吧…

沒有發冷…也不想吐…

出血…止住了。

…………

沒人跟著了…

信條是「除了武器與麻藥以外，什麼都運」。

我的名字叫健，二十九歲的日本人，是個貿易商。

出處：《送貨員阿健》© 深谷陽

這是主角走來後倒下的場面。格子的切法雖然好，整體卻相當壅塞，感覺很擠

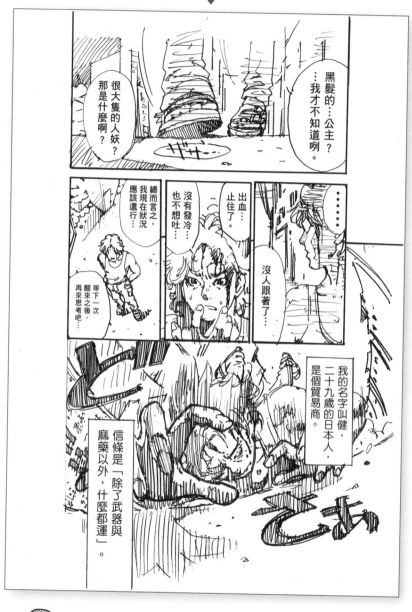

我打造了景深與「留白」感。背景不變，登場人物同樣只有一個。於此之中，仍能使用變動畫法

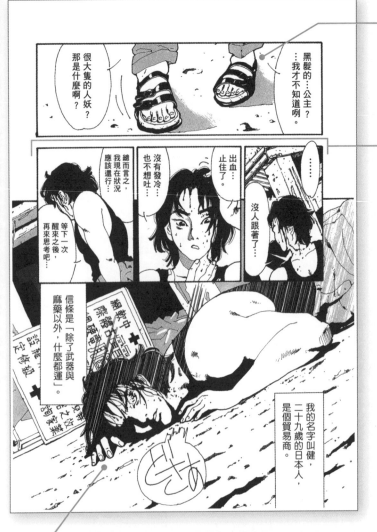

單畫腳部是不錯，但只有腳和地面顯得很平面，有些乏味。

格子的大小幾乎相同。每格都以人物填滿，感覺相當無趣。

背景是死路，人物也朝著鏡頭方向橫倒，因此全身跟鏡頭都是等距離，感覺過於平面。

想畫的東西沒有問題，但各格畫面卻填得有些敷衍。讓我們來填滿畫面吧

重畫作品的解說

將鏡頭放在前方，改變前腳與後腳間的距離，背景也畫出小巷和另一頭的空間，創造景深與「留白」。

此格原本只用人物塞滿。我加畫了回眸所見另一頭的空間。

直接來個俯瞰。人物之於格子的比例最小。

這裡刻意維持以人物填滿格子的手法。將前方原本只可稍微窺見的手指畫得更加清楚。

黑髮的…公主？我才不知道咧。

很大隻的人妖啊？那是什麼啊？

ガサッ

……

沒人跟著了…

沒有發冷，也不想吐…

出血…止住了…

總而言之，我現在狀況，應該還行…

等下一次，醒來之後，再來思考吧！…

我的名字叫健，二十九歲的日本人，是個貿易商。

信條是「除了武器與麻藥以外，什麼都運」。

ビクッ

降低鏡頭位置，靠近地面，置於倒下方向的正面。
人物另一頭也畫出小巷兩旁的建築與上方的天空，呈現「留白」感。
人物的身體部分，也以前方的手（近景）、臉（中景）、腳（遠景），
來替距離感創造變化。

跟前面的範例一樣，增加了畫面的景深和臨場感。
看起來是不是更富趣味了呢？

出處：《送貨員阿健》© 深谷陽

這頁的台詞非常多。為此格子又多又小，畫入的圖案也變得很小，導致整體畫面混雜，故事舞台感覺相當遙遠。在沒有動作的對話場面，也必須展現出相應的繪畫能力

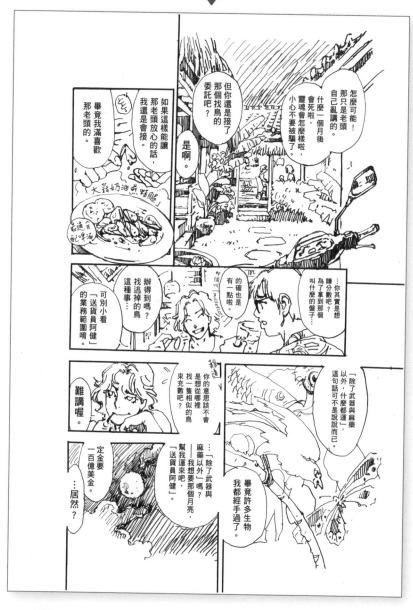

跟前面兩例相比，此處的修正較不顯著，但易讀性是否大有不同呢？修正點與修正動機請見次頁

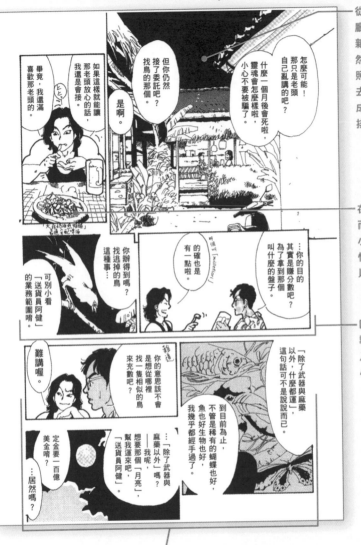

從主角正在吃飯的餐廳外觀揭開序幕。以新場景的帶入而言雖然不差，但可能是太照著參考資料的照片去描繪，導致整體都成了遠景。建議要安排一些強弱差異。

在這部漫畫裡，我偶而會將海外食物當成小小的介紹題材，可惜這裡畫得太小，難以傳達出其美味。

因話題改變而換格，導致格子縮小，能畫入的圖自然也跟著變小。

有點擁擠，建議盡量朝突破空間的方向發展。

這頁的台詞很多，在故事上並非絕對需要，不過可以顯現角色間的關係和氣氛，我不想刪減，因此盡量保留這些台詞，只改得更通暢一點

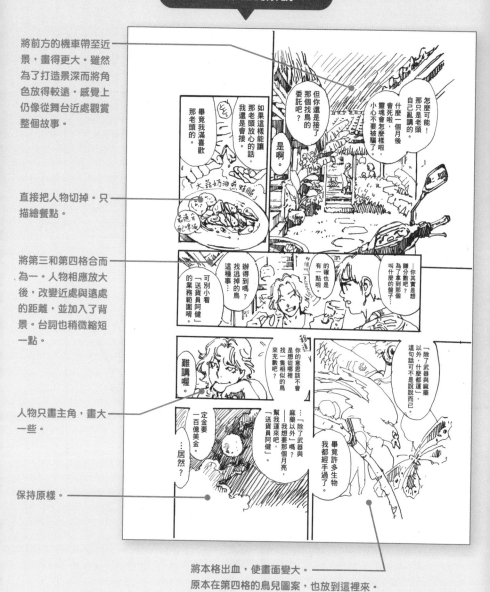

重畫作品的解說

將前方的機車帶至近景，畫得更大。雖然為了打造景深而將角色放得較遠，感覺上仍像從舞台近處觀賞整個故事。

直接把人物切掉。只描繪餐點。

將第三和第四格合而為一。人物相應放大後，改變近處與遠處的距離，並加入了背景。台詞也稍微縮短一點。

人物只畫主角，畫大一些。

保持原樣。

將本格出血，使畫面變大。原本在第四格的鳥兒圖案，也放到這裡來。

頁面中的台詞越多，就越需要替畫面多下工夫，設法提升易讀性

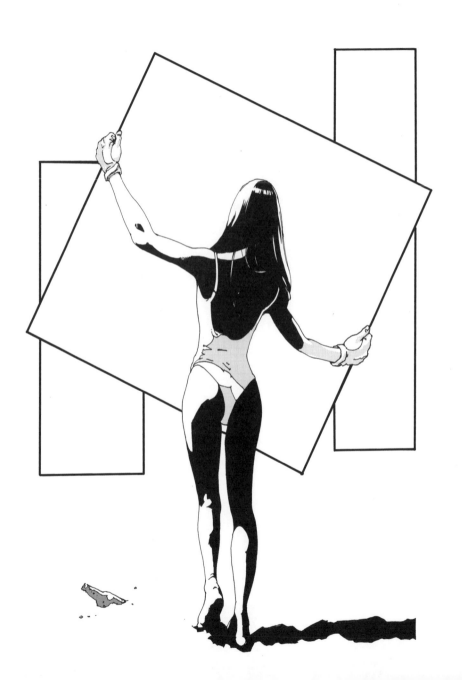

Part 4

試著畫漫畫
～特別新創篇章～

本章將使用前面介紹過的種種訣竅和技巧，
實際畫一篇短篇漫畫。

角度、取景、景深、預示與反應……
在實際的作品當中，它們可以發揮出多少效用呢？

用同一個劇本，畫出表現手法不同的兩篇漫畫。

漫畫未必要始於撰寫文字腳本，從分鏡草圖開始也可以。但這次是要嘗試「用同一篇文字畫出表現手法不同的漫畫」，為此我製作了簡單的腳本。我會試著將下列〈可以待在你身邊嗎〉的腳本畫成四頁的漫畫。

▼ 苦澀故事　B情境
▼ 可愛故事　A情境

會有何種發展呢？敬請期待。

腳本

題名〈可以待在你身邊嗎〉

是從什麼時候開始的呢

有時冷不防就會覺得待不下去

而想要逃離現場

在你身邊　最常有這種感覺

「慶祝生日的大餐　妳還沒吃吧　這餐交給我」

「…原來他記得」

這就是慶祝生日的大餐…？

偶然因其他事情而見了面

偶然選了眼前的大阪燒餐廳

「很好吃吧」

「嗯　很好吃」

…算了　就這樣吧…

可以待在你身邊嗎

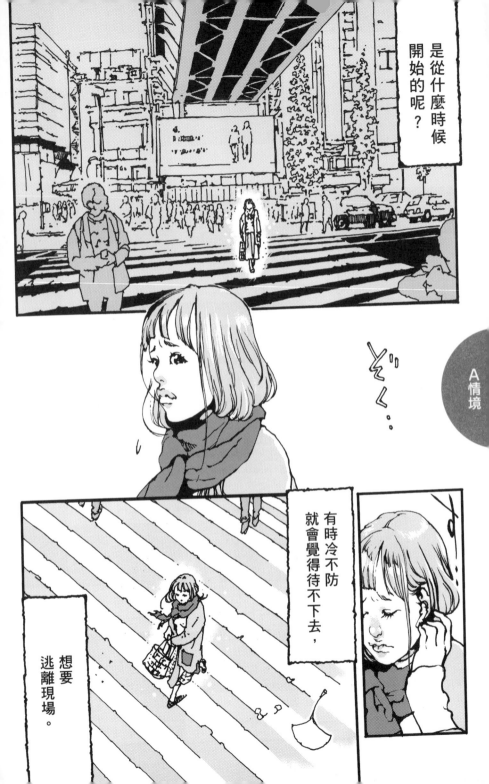

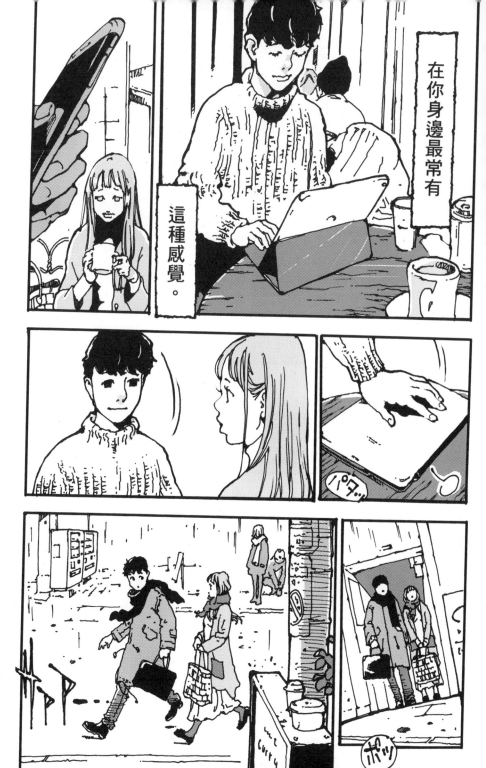

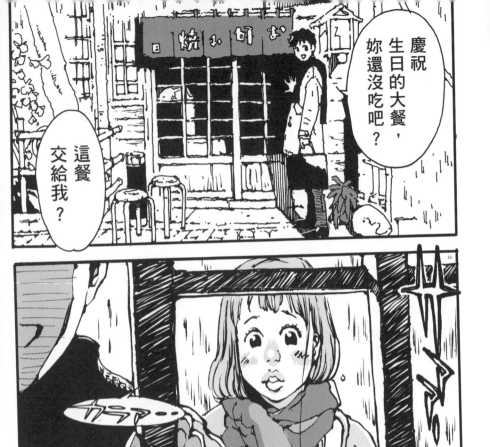

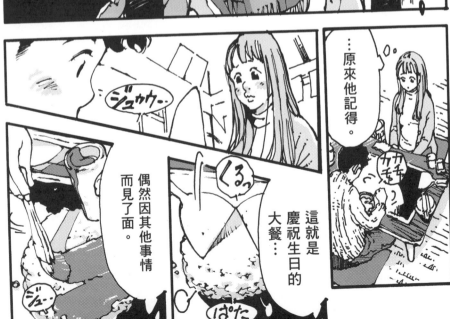

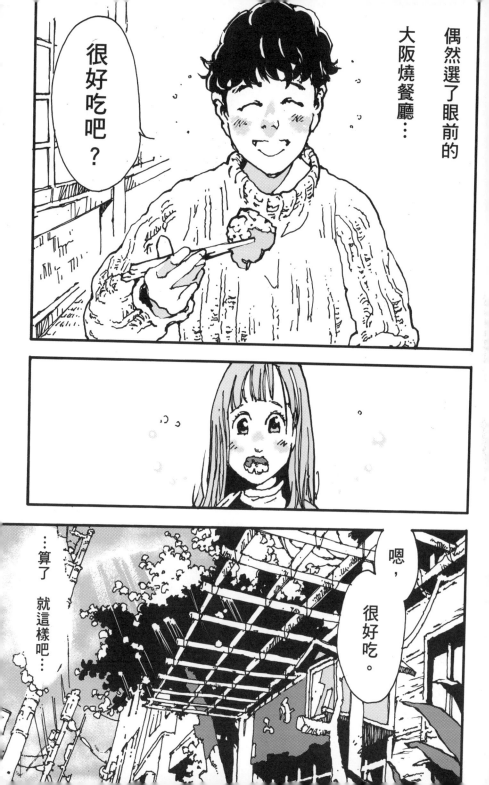

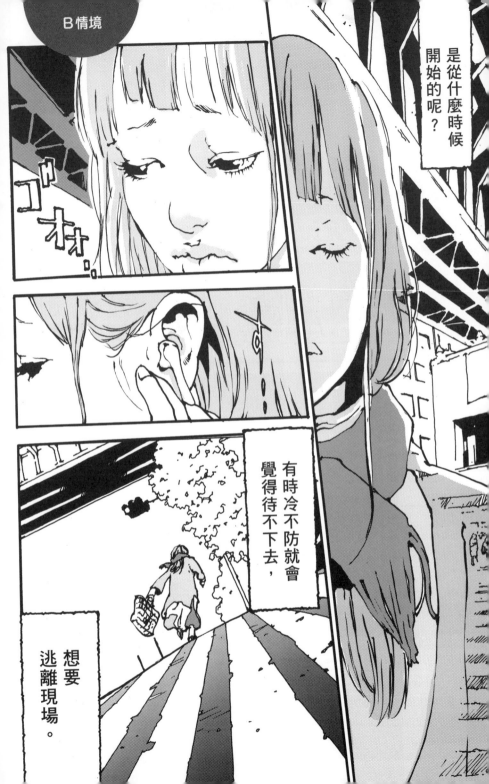

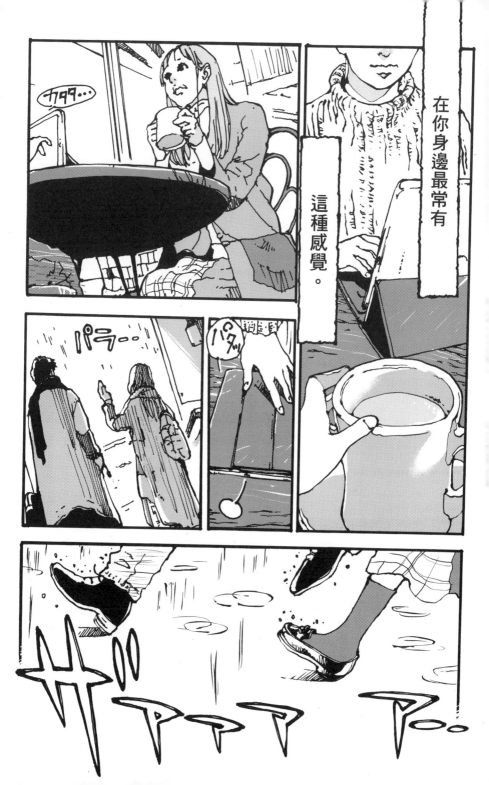

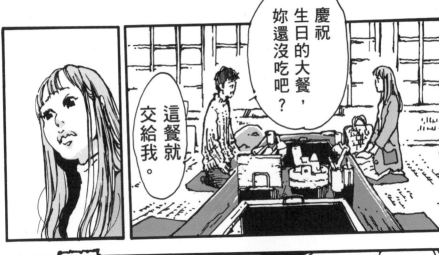

慶祝生日的大餐，妳還沒吃吧？

這餐就交給我。

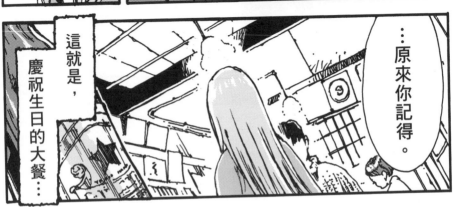

這就是，慶祝生日的大餐��⋯

⋯原來你記得。

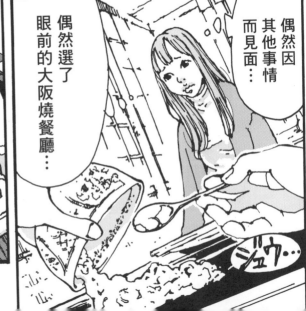

偶然選了眼前的大阪燒餐廳⋯

偶然因其他事情而見面⋯

ジュウ⋯

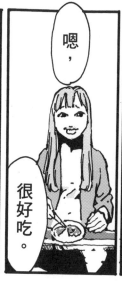

嗯,

很好吃。

很好吃吧?

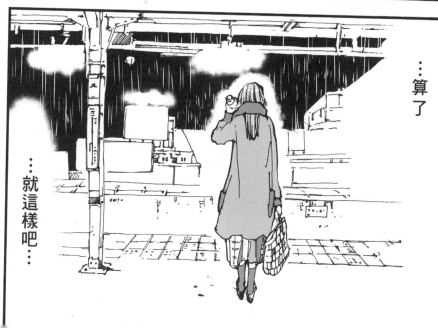

…算了

…就這樣吧…

■ 作品解說

感覺如何呢？

A情境和B情境最大的差異，在於「男生的發言是否打動了女生」。

A情境中，分別將男生兩句台詞的格子（關鍵劇情），和女生對此反應的格子（反應格）放大呈現，以呈現男生的發言深深打動了女生。

尤其「這餐交給我」的台詞，安排在店外頭說出，該格不加狀聲詞，下一格則加入了「嘩啦啦……」的雨聲。

這是一種畫面上的呈現，男生發言時周遭的聲音（像是）消失了，講完後才開始聽見環境的聲音。

兩人通篇的神情也較為柔和。

在這裡可以推測，大阪燒應該是女生喜歡的東西，可以的話，我很想找地方加入大一點的特寫，描繪看起來很好吃的大阪燒，無奈空間有限，只好以兩人的表情為優先。

298

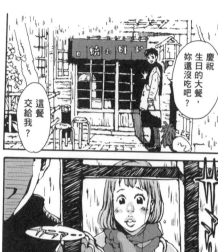

相對地，B情境中男生的發言則沒讓女生多感動，因此他發言的那一格，以及女生做出反應的格子都比較小。

我更是直接將男生的臉放到景框外，沒有畫出來。

這是為了強調他的心情並沒有傳達給女生，女孩完全不知道他在想什麼。

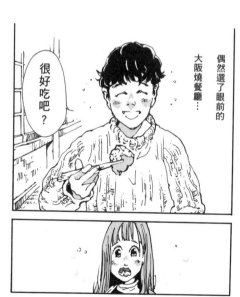

從男生的台詞（關鍵劇情）和女生的表情（反應），傳達出男生的話打動了女生。

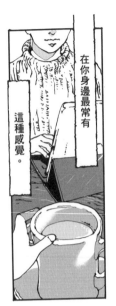

在你身邊最常有

這種感覺。

很好吃吧？

將男生的神情移出框外，產生了「不曉得他在想些什麼」的不安感。

裁掉男生的臉，就多出了可發揮的空間。因此在用餐結束後，我描繪了女生獨自站著的情景。女生通篇的神情也較為僵硬，最後的鏡頭不露表情，畫成背影，將飲料抵在臉頰旁。

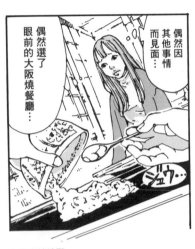

偶然因其他事情而見面…

眼前的大阪燒餐廳…

偶然選了

ジュウ…

女生表情陰鬱。

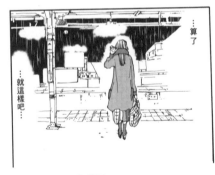

…算了

…就這樣吧…

最後場景，女生的背影。

結語

本書所提及的訣竅和技巧，並不是在分格時「絕對必須使用的」，而是「在迷惘時可以拿出來使用的東西」。

「分格（＝表演）」真要講究起來其實沒完沒了，或許還是一件麻煩事。然若願意費心去做，有做就會有效果。我期待本書有成功傳達出分格的便利性與趣味性。

你是否有過這種經驗？好不容易想到了角色和情節，一到描繪時卻覺得「似乎沒辦法畫得很有趣」，於是只好將它們束之高閣。

要不要再拿出來畫畫看呢？

反正都要畫了，請盡可能畫出最有趣的作品。

深谷 陽

Profile

深谷 陽　ふかや あきら

1967年生於福島縣。

多摩美術大學平面設計科畢。

曾任舞台大道具、特殊化妝工作人員，94年出道成為漫畫家。

Twitter：@ akira__f

主要作品

《アキオ紀行バリ》（講談社）

《運び屋ケン》（集英社／パンローリング）

《踊る島の昼と夜》（エンターブレイン／パンローリング）

《スパイシー・カフェガール》（宙出版）

《スパイスビーム》（日本文芸社）台譯《Spice Bean 不可思議的刺激》（長鴻出版社）

《艶捕物噺》（リイド社）

《密林少年～Jungle Boy～》（集英社）

《鉄男THE BULLET MAN》（原作・塚本晋也）（エンターブレイン）

《ティガチャンティック》（ホーム社）　其他尚有多數作品

東京ネームタンク

漫畫故事專業教室暨研究室。

2015年由後藤隼平（「漫畫夥伴株式會社」負責人）創建。

除了開設用演練形式教大家採「分格空間」進行漫畫演出外，還開設「分鏡草圖講座」，推出講解分鏡草圖結構的課程，目標在使學員於3天內完成32頁的分鏡草圖。此外，還舉辦「個別諮詢」，幫忙解決漫畫製作上的煩惱。

官方網站：https://nametank.jp/

Facebook：https://www.facebook.com/manganakama/

東京ネームタンクの目標，在於

『讓每個人
未來都能擁有屬於
自己的代表作』。

東京ネームタンク

Tokyo Name Tank

如需洽詢本書內容，

請前往敝公司網站的支援頁面。
該處刊有目前已知之勘誤、追加資訊等。

支援頁面▶http://www.sotechsha.co.jp/sp/1232/

漫畫分鏡教室

日本資深漫畫家教你如何讓作品更加令人著迷！

（原著名：もっと魅せる・面白くする 魂に響く 漫画コマワリ教室）

2020年1月1日初版第一刷發行
2024年7月15日初版第七刷發行

作　　者	深谷陽、東京ネームタンク	
譯　　者	蕭辰倢	
編　　輯	魏紫庭	
美術編輯	黃郁琇	
發 行 人	若森稔雄	
發 行 所	台灣東販股份有限公司	
	＜地址＞台北市南京東路4段130號2F-1	
	＜電話＞(02)2577-8878	
	＜傳真＞(02)2577-8896	
	＜網址＞https://www.tohan.com.tw	
郵撥帳號	1405049-4	
總 經 銷	聯合發行股份有限公司	
	＜地址＞新北市新店區寶橋路235巷6弄6號2樓	
	＜電話＞(02)2917-8022	
	＜傳真＞(02)2915-6275	
法律顧問	北辰著作權事務所蕭雄淋律師	
	＜電話＞(02)2367-7575	

國家圖書館出版品預行編目資料

漫畫分鏡教室：日本資深漫畫家教你如何讓
　作品更加令人著迷！ / 深谷陽、東京ネー
　ムタンク著；蕭辰倢譯. -- 初版. -- 臺北市：
　臺灣東販, 2020.01
　304面；14.8×21公分
　譯自：もっと魅せる.面白くする 魂に響く
　漫画コマワリ教室
　ISBN 978-986-511-229-5 (平裝)

　1.漫畫 2.繪畫技法

947.41　　　　　　　　　　108020795

MOTTO MISERU
OMOSHIROKUSURU TAMASHII NI
HIBIKU MANGA KOMAWARIKYOSHITSU
by Akira Fukaya, Tokyo Name Tank

Copyright © 2019 Akira Fukaya, Tokyo Name Tank
All rights reserved.
First published in Japan by Sotechsha Co., Ltd., Tokyo

This Traditional Chinese language edition is published
by arrangement with Sotechsha Co., Ltd.,
Tokyo in care of Tuttle-Mori Agency, Inc., Tokyo.